歡樂小笛手

Let's Play Recorder

內容簡介

U0037946

林姿均　編著

作者簡介

林姿均 老師

畢業於台北市立教育大學（現更名為台北市立大學）音樂系，主修豎笛、副修鋼琴，隨後於 2010 年取得美國 Longy School of Music 音樂碩士。

返台便投入幼兒、學齡兒童、成人及銀髮族的音樂教學與教材研發、律動與音樂欣賞課程。現於台中、新竹教授鋼琴、豎笛、直笛、音樂律動與音樂欣賞課程。

 經歷

· 國小音樂班豎笛外聘老師
· 東海大學附設小學部音樂增能班甄試評審
· 布拉格音樂檢定評審
· 幼兒園音樂教師
· 國小藝術深耕計畫指導教師
· 國小音樂律動社團指導教師
· 靜宜大學推廣部講師
　（幼兒音樂律動課程）
· 文化大學推廣部講師
　（銀髮族音樂律動帶領員培訓課程）
· 台中文山社區大學講師
　（古典音樂欣賞課程）

 專業證照

· 國小教師證
· Dalcroze 音樂節奏律動證書
　（Dalcroze Certificate）

 著作

· 豎笛完全入門 24 課

 Facebook 粉絲專頁
均均老師

 教學部落格

作者序

因為幼兒園及國小音樂課的關係，直笛是很多孩子第一個接觸的樂器。相較於鍵盤樂器，直笛對孩子來說是較好上手的，因為鍵盤樂器需要雙手一起彈奏、也需要同時看兩行五線譜，在練習的過程中很多孩子會因為挫折感而放棄。直笛是單旋律樂器，看一行五線譜即可，且音域不大，只需要記住幾個指法就能吹奏出簡易的旋律。

每個孩子學習音樂的方式不盡相同，有些孩子用耳朵學習，聽熟旋律後不用看譜也能抓到音高的相對關係；有些孩子用死背的方式學習，將旋律背下來之後再演奏；對一部分的孩子來說，樂理知識是很難理解、很難靈活應用在看譜上的，所以久而久之就更看不懂譜、學習樂器也會遇到瓶頸。

編寫這本教材時，特別將樂理知識搭配圖片解說、將指法手勢用動物聯想的方式來輔助記憶，希望「樂理」不要成為孩子學習音樂道路上的一顆絆腳石，而是能讓孩子真正理解這些複雜的樂理知識後，在看譜、演奏上都能事半功倍。書中收錄許多不同的曲目，希望這些好聽的曲子能帶給孩子們不一樣的直笛學習體驗。如同書名一般，願大家都可以是「歡樂小笛手」！

本書使用說明

本書適合自學者使用，也適合老師使用作為團體課或個別課的教材。Lesson 1~Lesson 3 安排許多樂理知識的小練習，建議自學者將這三課的基礎樂理知識完全理解後，再進行直笛的吹奏練習，若吹奏過程中有不理解的地方，都可以再翻回到前面複習。若是老師使用，則可以應用在直笛個別課或是直笛團體課，視教學進度來搭配使用。這三課的樂理知識雖然都很基礎，但應足夠直笛吹奏應用，對老師來說也能免去多使用一本樂理課本的繁瑣。

Lesson 4 以不同動物手勢代表不同的指法，另外還編排一首手指謠輔助記憶這些手勢與指法，老師可以在教學過程中和學生互動練習。Lesson 5 之後就是運氣及直笛的吹奏練習，曲目包含耳熟能詳的兒歌、民謠、古典小品、動畫歌曲與流行歌曲，自學者若對這些曲目較不熟悉、想聆聽不同樂器演奏的版本，可以上網在 YouTube 網站鍵入曲目名稱，相信都可以找到影片聆聽參考。

※ 為使學生吹奏上更容易理解，本書簡譜標示採「**固定調**」表示。

目錄

LESSON 1

直笛小故事

直笛的歷史

直笛歷史悠長,在西元十世紀前的遠古時期就出現在地球上,隨著時間演進成為現在的模樣。(每個時代角色上方之數字可以對照到右頁表格介紹)

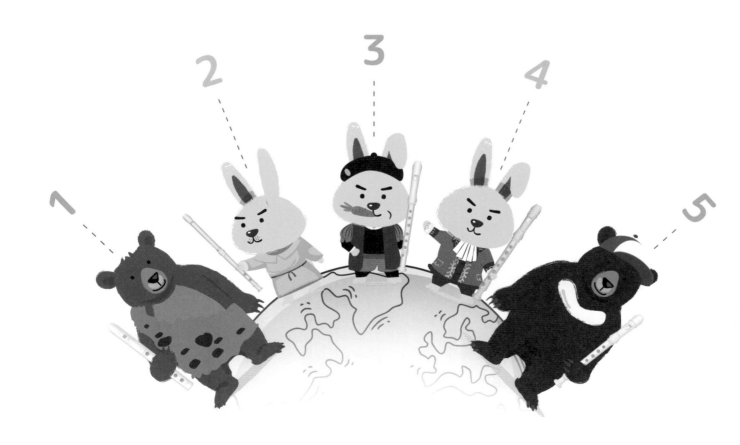

	1	**2**	**3**	**4**	**5**
時間	西元十世紀前	西元十世紀到十四世紀（中世紀）	西元十五世紀、十六世紀（文藝復興時期）	西元十七世紀（巴洛克時期）	西元十七世紀後
材質與樣式	動物骨頭、竹子、蘆葦	木頭，前面有兩孔、後面有一孔。	木頭，前面有七孔、後面有一孔。	木頭，由一體成型改為三節式。	木頭、膠管
國家	世界各地	歐洲	歐洲	歐洲	世界各地
發展	沒有固定的樣式，由各個民族與部落各自發展。	成為當時吟遊詩人喜愛的伴奏樂器。	在當時成為教會合唱及舞曲的伴奏樂器，被稱為「文藝復興笛」。	蓬勃發展的黃金時代，不只能幫忙伴奏，更成為能和其他樂器合奏的獨奏樂器，又被稱為「巴洛克笛」。	流傳到世界各地，還發展出膠管製成的直笛，台灣更將直笛列為國中、小音樂課程的必備學習樂器。

直笛家族樂器

直笛的音域高低與其笛子本身長度有正相關,下圖舉列出常見的直笛家族成員分別為:超高音笛(約 24 公分長)、高音笛(約 31 公分長)、中音笛(約 47 公分長)、次中音笛(約 64 公分長)與低音笛(約 96 公分長),而本書的教學以高音笛為主。

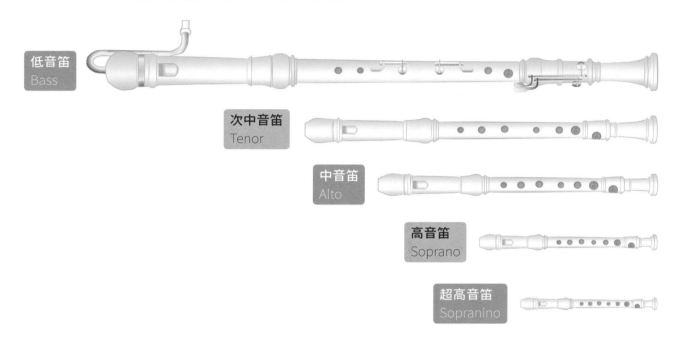

低音笛
Bass

次中音笛
Tenor

中音笛
Alto

高音笛
Soprano

超高音笛
Sopranino

英式與德式直笛的差異

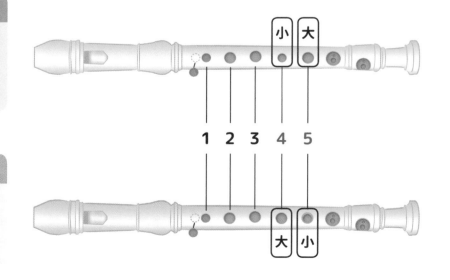

英式直笛

第四孔較小、第五孔較大

音準較佳
建議使用英式直笛

小 大

1 2 3 4 5

德式直笛

第四孔較大、第五孔較小

音準較不佳
Fa 音指法較簡易

大 小

直笛的構造及指法

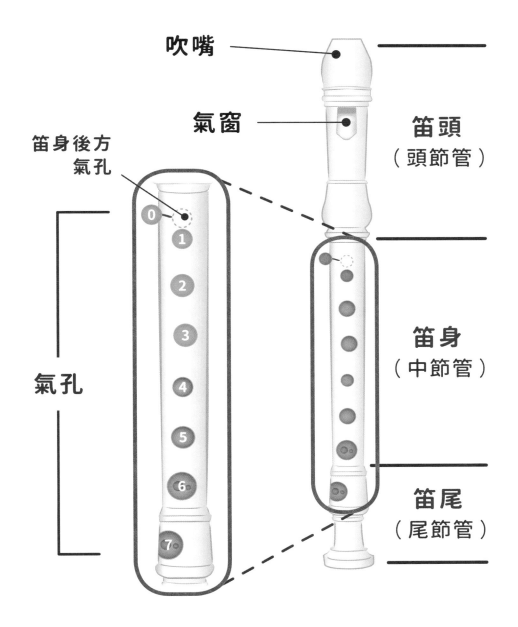

吹嘴

氣窗

笛頭
（頭節管）

笛身後方
氣孔

氣孔

笛身
（中節管）

笛尾
（尾節管）

0	左手大拇指	4	右手食指
1	左手食指	5	右手中指
2	左手中指	6	右手無名指
3	左手無名指	7	右手小拇指

▲ 依照上方圖表標示，將手指按壓在其相對應的
數字氣孔上。

直笛的手型及姿勢

1 · 左手在上，右手在下。

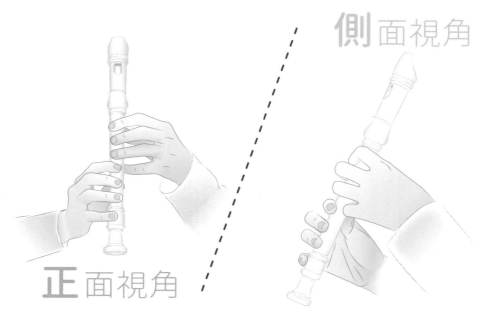

側面視角

正面視角

2 · 右手大拇指輕靠在笛身後方支撐，
若有拇指扣（拇指墊）的話，也可以
裝上輔助。

拇指扣

安裝於直笛第四
和五孔正後方。

3 · 練習左手指法時，右手可以扶住笛
尾的最下方保持平衡（不可按到孔）。

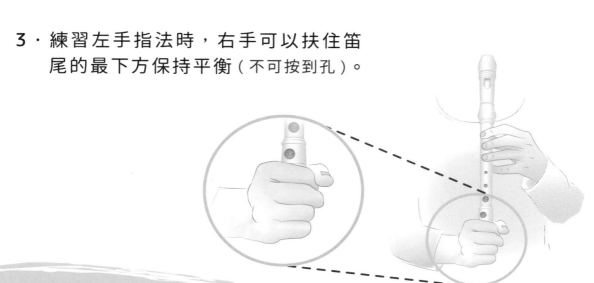

4 · 要如何「按全孔」和「按半孔」？

· 左手大拇指按全／半孔

因左手大拇指的指腹較為飽滿，所以按全孔時，只要將手指服貼在直笛背面的孔洞上就可以完成按孔；而在吹奏到較高的音高時，若指法需要將「0」這個孔洞按半孔，請把大拇指彎曲，按住一半的孔洞即可。

▲ 左手大拇指按全孔。

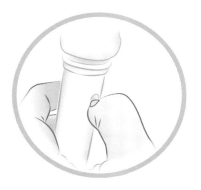

▲ 左手大拇指按半孔。

· 右手小指按全／半孔

右手小指負責按的孔洞是「7」，也就是位於笛子最下方的孔洞，但由於小指較短，且有時候很容易轉到尾節管，進而讓角度跑掉，或影響按孔的確實度，所以在按孔時請多加熟悉孔洞位置。

在孔洞「7」的圓形凹槽內共有兩個洞，一個靠外側（較大）、一個靠內側（較小）。在按全孔時，要用小指感受是否有服貼在凹下去的孔洞區內，再試著吹奏看看，若音吹不出來、音高聲響不正確很可能就是沒按好；而在按半孔時，則只需要用小指按住靠外側的洞即可。

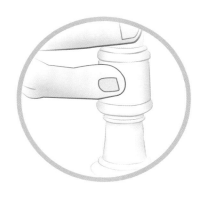

◀ 右手小指按全孔。

◀ 右手小指按半孔。

· 右手無名指按全 / 半孔

　　右手無名指負責按的孔洞是「6」，也就是位於笛子中節管最下方的孔洞，在孔洞「6」的圓形凹槽內共有兩個洞，一個靠外側（較大）、一個靠內側（較小）。在按全孔時，需要用無名指的指腹將兩個孔都服貼覆蓋住，而按半孔時，則只需要按住靠外側的洞即可。

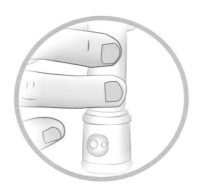 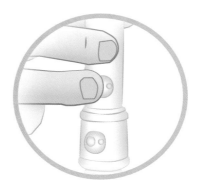

▲ 右手無名指按全孔。　　　　　▲ 右手無名指按半孔。

 直笛的清潔及保養

1・若在吹奏直笛前有進食或喝飲料，請清潔口腔及牙齒後再吹奏，避免細菌滋生。

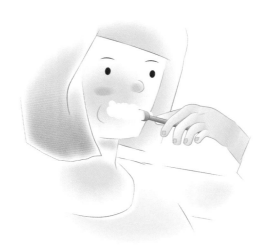

2・若吹奏時笛身內積水嚴重，可以用左手食指指尖塞入吹嘴下方的氣窗，用力吹氣將口水排出。

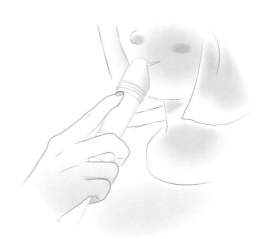

3・吹奏完直笛後，若笛身材質為膠管，可用清水沖洗，待笛身自然陰乾後，再放入笛袋中進行收納；若為木頭材質，請用通條布將笛身內的口水擦拭乾淨，待笛身恢復乾燥後，再放入笛袋中進行收納。

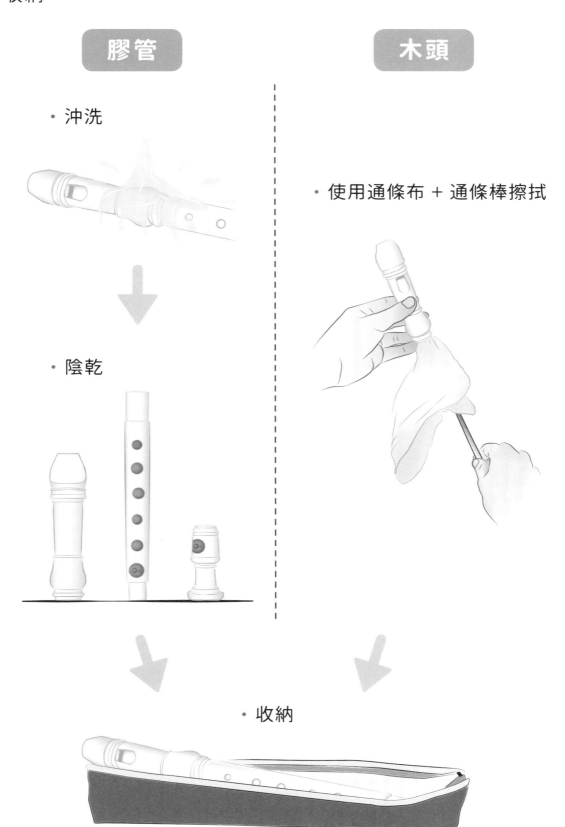

膠管

・沖洗

・陰乾

木頭

・使用通條布 + 通條棒擦拭

・收納

LESSON 2

音符同樂會

認識音符　　四分音符、二分音符、全音符

音符	名稱	音符時值
♩	四分音符 （1 拍）	🍎
♩	二分音符 （2 拍）	🍎🍎
o	全音符 （4 拍）	🍎🍎🍎🍎

認識附點音符　　附點四分音符、附點二分音符

音符	名稱	音符時值
♩.	附點四分音符 （1 拍半）	🍎◖
♩.	附點二分音符 （3 拍）	🍎🍎🍎

認識半拍　八分音符、雙八分音符

音符	名稱	音符時值
♪	八分音符 （半拍）	
♫	雙八分音符 （1 拍）	+

認識休止符

音符	名稱	音符時值
♪	八分休止符 （半拍）	
ξ	四分休止符 （1 拍）	
▬	二分休止符 （2 拍）	
▬	全休止符 （4 拍）	

二分休止符

全休止符

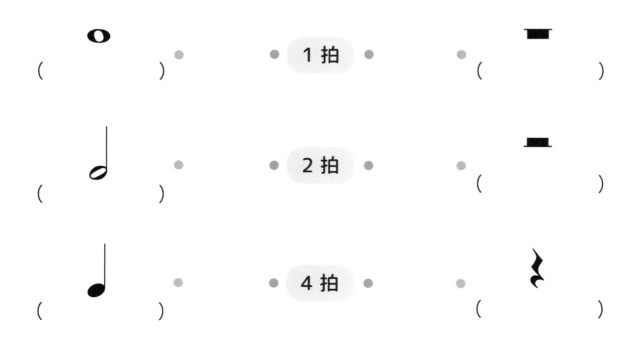

連連看　　音符與休止符的同樂會

你知道下面那些分別是什麼音符以及代表幾拍嗎？試試看，把它們的名字寫出來，並連到正確的拍子上吧！

𝅝
(　　　　　)

1 拍

▬
(　　　　　)

𝅗𝅥
(　　　　　)

2 拍

▬
(　　　　　)

♩
(　　　　　)

4 拍

𝄽
(　　　　　)

LESSON 3

小小樂理教室

 認識五線譜 高音譜記號、低音譜記號的家

第 5 線
　　　　　　　　　　　　　　　　　　　第 4 間
第 4 線
　　　　　　　　　　　　　　　　　　　第 3 間
第 3 線
　　　　　　　　　　　　　　　　　　　第 2 間
第 2 線
　　　　　　　　　　　　　　　　　　　第 1 間
第 1 線

高音譜記號

沿著灰線描一描，並自己畫一個高音譜記號！

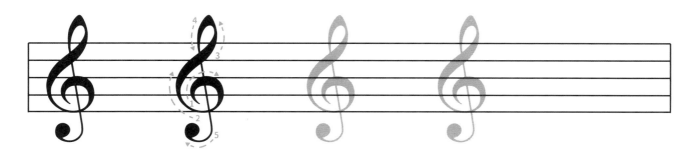

低音譜記號

沿著灰線描一描，並自己畫一個低音譜記號！

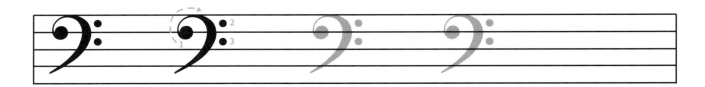

 在線與間填上音符

在認識五線譜後，我們來試著練習看看，分別在線與間上畫上音符。

在五條線上畫上音符

在四個間內畫上音符

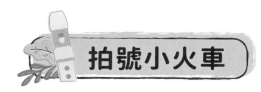

拍號小火車

音符被打亂了！請依照小火車每節車廂上的蘋果數量，在五線譜上畫出正確的小節線。

LESSON 4

手指謠
Finger Play

 指法手勢練習

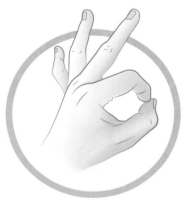

 OK 手勢

 步驟

1	左手食指和拇指靠在一起。
2	左手中指、無名指、小指抬起。
3	**OK 手勢**完成！

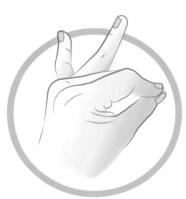

小兔子手勢

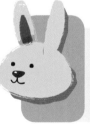 步驟

1	左手拇指、食指、中指靠在一起。
2	左手無名指、小指抬起。
3	**小兔子手勢**完成！

 歡樂小笛手

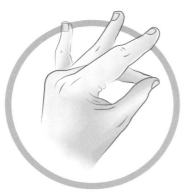

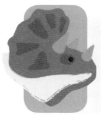

三角龍手勢

步驟

1 左手拇指和中指靠在一起。

2 左手食指、無名指、小指抬起。

3 **三角龍手勢**完成！

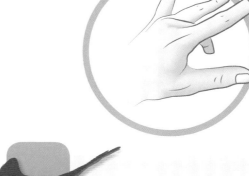

虹魚手勢

步驟

1 左手中指向下彎曲。

2 其他手指抬起。

3 **虹魚手勢**完成！

獨角獸手勢

步驟

1 左手小指以外的手指靠在一起。

2 左手小指抬起。

3 **獨角獸手勢**完成！

動物樂園

國語童謠

曲：林姿均　詞：林姿均

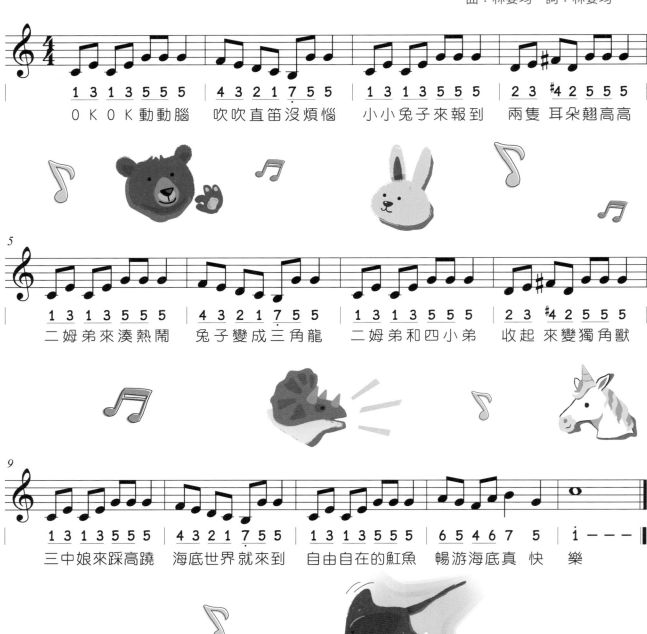

1 3 1 3 5 5 5	4 3 2 1 7 5 5	1 3 1 3 5 5 5	2 3 #4 2 5 5 5
O K O K 動動腦	吹吹直笛沒煩惱	小小兔子來報到	兩隻 耳朵翹高高

5

1 3 1 3 5 5 5	4 3 2 1 7 5 5	1 3 1 3 5 5 5	2 3 #4 2 5 5 5
二姆弟來湊熱鬧	兔子變成三角龍	二姆弟和四小弟	收起 來變獨角獸

9

1 3 1 3 5 5 5	4 3 2 1 7 5 5	1 3 1 3 5 5	6 5 4 6 7　5	i － － －
三中娘來踩高蹺	海底世界就來到	自由自在的魟魚	暢游海底真 快　樂	

LESSON 5

運氣節奏練習

 吐舌練習

請跟著線條的長短練習說 Tu（ㄊㄨ）。

短吐音

— — — — — — — —

Tu Tu Tu Tu Tu Tu Tu Tu

中長吐音

—— —— —— ——

Tu— Tu— Tu— Tu—

長吐音

———— ————

Tu ＿ ＿ ＿ Tu ＿ ＿ ＿

吐音與長音練習

接著請拿起直笛，將吹嘴含住，試著將前面練習的 Tu（ㄊㄨ）套用在直笛上，並依照節拍吹出聲音。

吐音練習

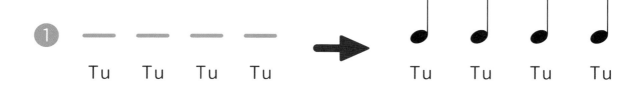

① — — — —　➡　Tu Tu Tu Tu
　Tu Tu Tu Tu

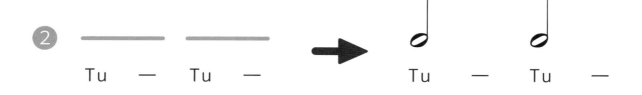

② —— —— ➡ Tu — Tu —
　Tu — Tu —

③ ——————— ➡ Tu — — —
　Tu — — —

長音練習

請在空格上填入正確的拍子，吹奏的時候在心中默數，並保持氣流平穩。

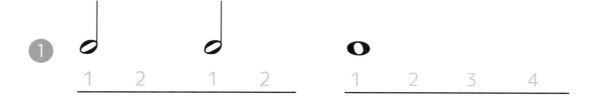

①
　1　2　1　2　　　　1　2　3　4

②

③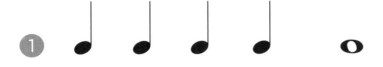

 ## 節奏變換練習

下列有不同的節奏組合，請在空格上填入正確的拍子，並拿起直笛試著吹出其節奏。

①

②

③

④

⑤

LESSON 6

OK 手勢
（Si 指法）

手勢示意圖

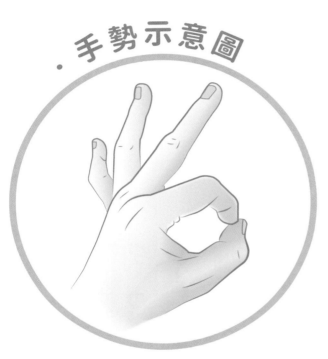

唱名	Si
記譜	
指法	❶❷（OK 手勢）
實際按法	

小提醒 Tips

► **用手指指腹按孔**

按孔時用手指的「指腹」才能確實把笛孔蓋住，不可以用指尖按孔喔！

► **放鬆手指不過度用力**

把 OK 手勢放到笛身後，請盡量讓第三、四、五指放鬆垂下，才不會造成手指過度用力喔！

範例練習

► **換氣記號「∨」**：看到要記得換氣呼吸喔！

► **默數拍子**：記得在心中默數拍子，才不會忽快忽慢。如果怕忘記數，可以在譜上用數字寫下拍子。

練習一

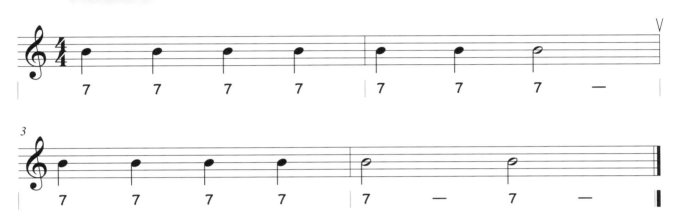

練習二

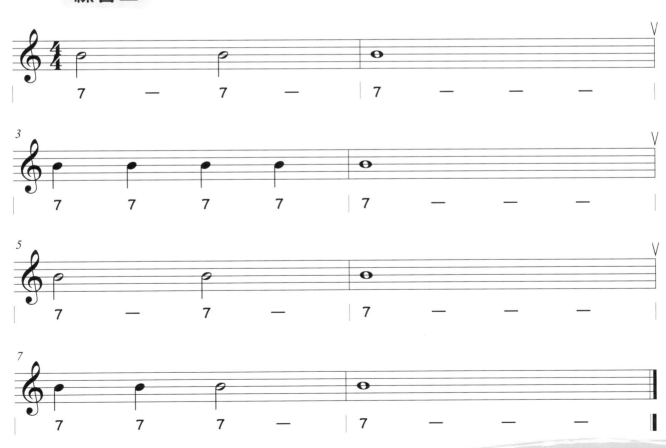

練習三

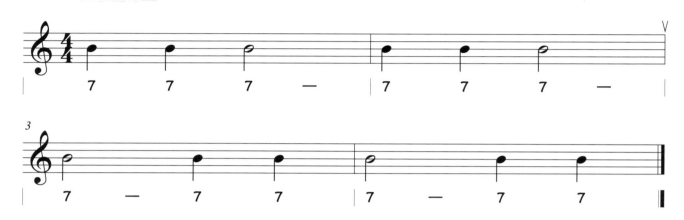

練習四

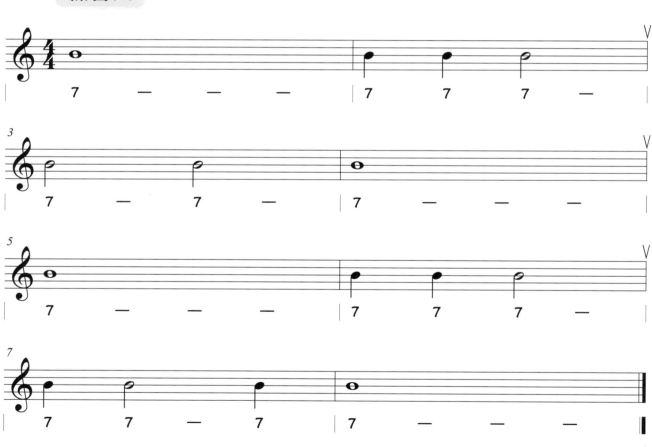

小兔子手勢
（La 指法）

手勢示意圖

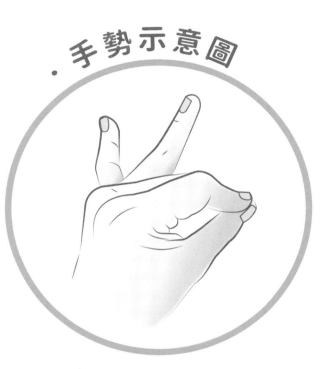

唱名	La
記譜	𝄞 𝅝
指法	❶❷❷ （小兔子手勢）
實際按法	

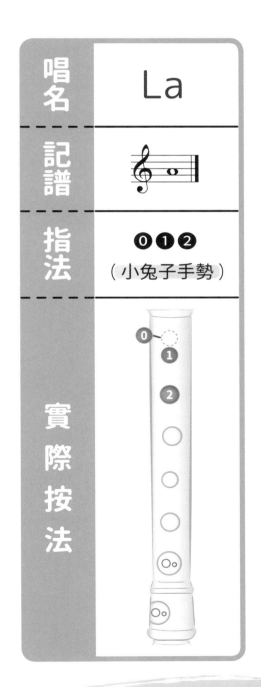

小提醒 Tips

► **手勢的轉換**

第四指和第五指比較難使力或獨自立起來，可以從 OK 手勢變成小兔子手勢，會較為簡易。

► **先以口令帶領**

老師可以先用口令來帶領學生練習 OK 手勢和小兔子手勢的變換喔！

範例練習

► **四分休止符 ⅔：**看到要記得休息一拍喔！
► **放鬆第四指及第五指：**第四指和第五指要盡量放鬆不翹高。

練習一

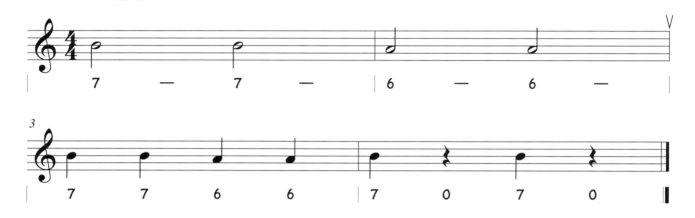

練習二

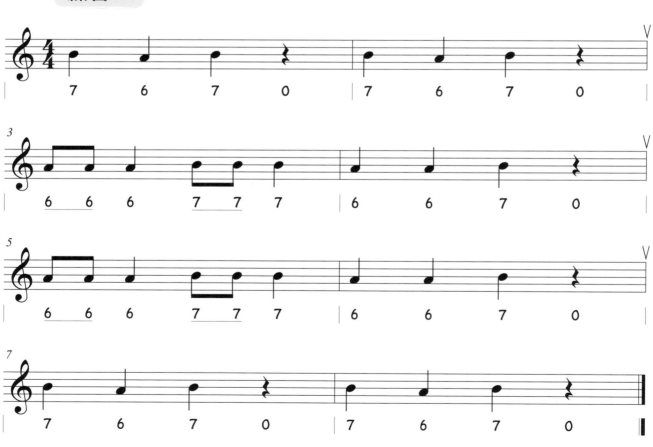

練習三

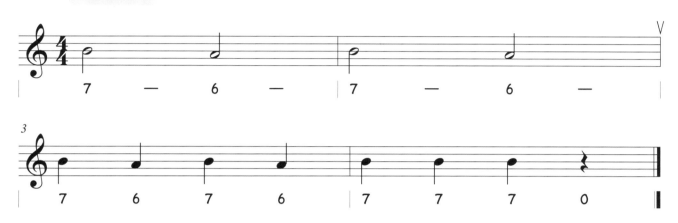

練習四

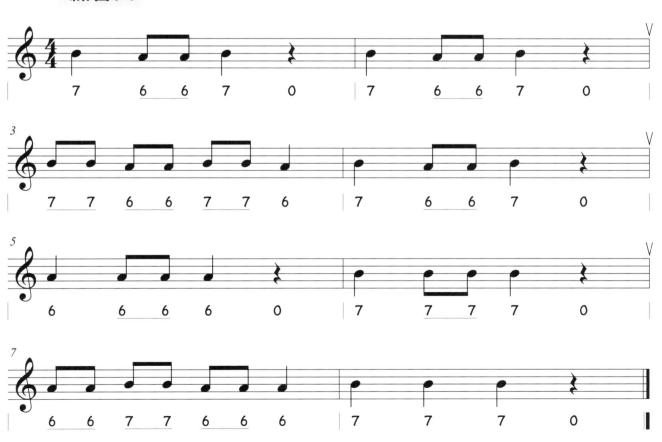

LESSON 8

獨角獸手勢
（Sol 指法）

手勢示意圖

唱名	Sol
記譜	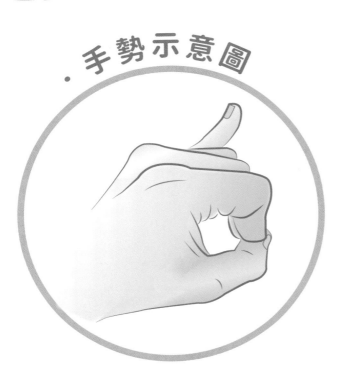
指法	❶❷❸ （獨角獸手勢）
實際按法	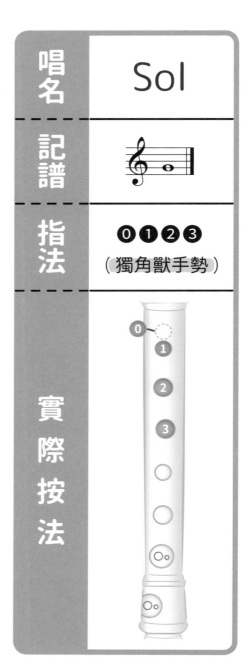

小提醒 Tips

► **左手確實按孔**

除了小指頭外，左手其餘手指都要確實按滿笛孔。

► **照鏡子檢查**

如果不確定手指頭是不是有把笛孔按滿，可以先照鏡子檢查一下喔！

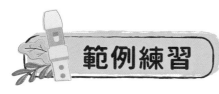

範例練習

► 慢慢記住每一隻手指蓋住笛孔的感覺和位置。

► Sol 音如果沒辦法順利吹出來，大部分是因為沒有把孔按滿的關係。

練習一

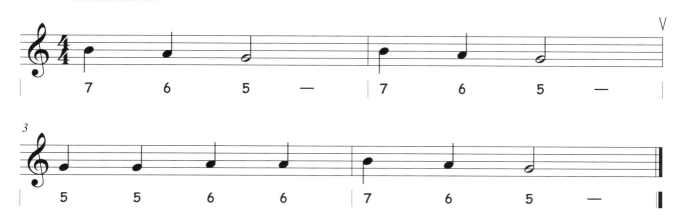

練習二

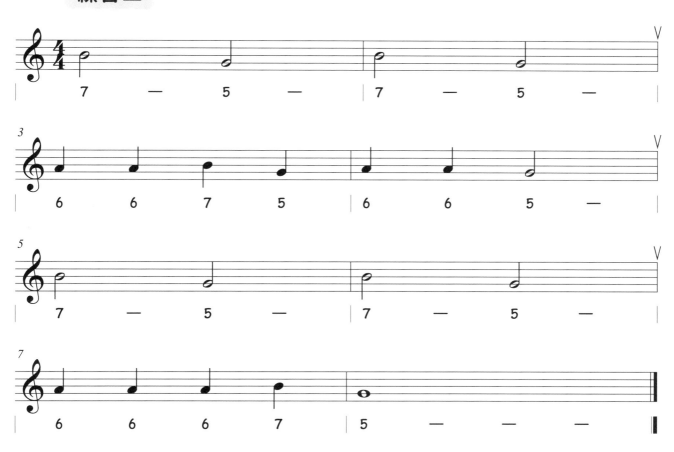

練習三

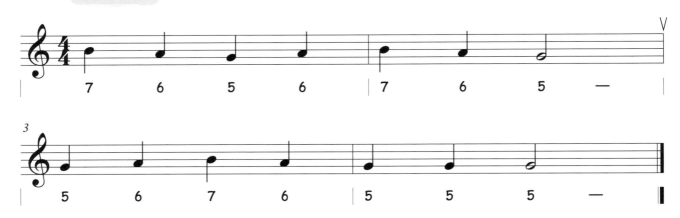

| 7 | 6 | 5 | 6 | 7 | 6 | 5 | — |

| 5 | 6 | 7 | 6 | 5 | 5 | 5 | — |

練習四

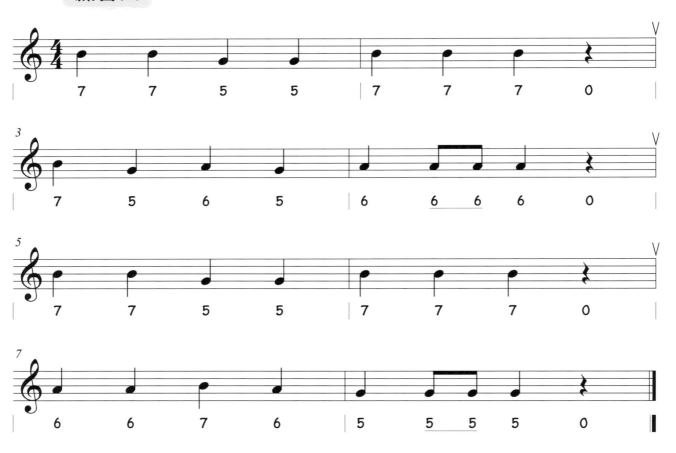

| 7 | 7 | 5 | 5 | 7 | 7 | 7 | 0 |

| 7 | 5 | 6 | 5 | 6 | 6 6 | 6 | 0 |

| 7 | 7 | 5 | 5 | 7 | 7 | 7 | 0 |

| 6 | 6 | 7 | 6 | 5 | 5 5 | 5 | 0 |

LESSON 9

三角龍手勢
（高音 Do 指法）

手勢示意圖

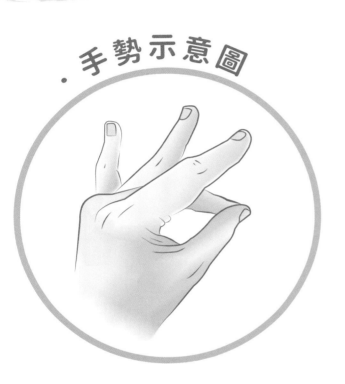

小提醒 Tips

► 只有大拇指和第三指按孔。

► 與其他指法搭配時，需要注意手指變換的速度，音才會吹得乾淨喔！

唱名	高音 Do
記譜	𝄞
指法	❶ ❷ （三角龍手勢）
實際按法	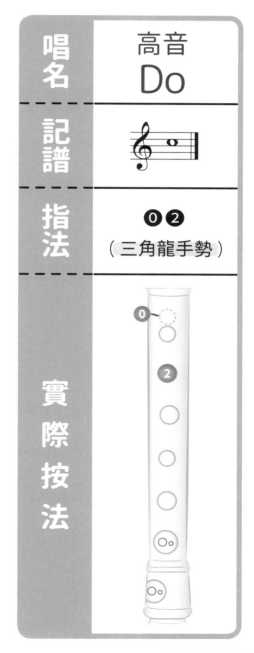

範例練習

- ► **三拍子**：和四拍子吹奏起來的感覺會有所不同，注意每個小節之間的連接，不要拖拍。

- ► **附點二分音符** ♩. ：看到此音符請記得在心中默數三拍喔！

練習一

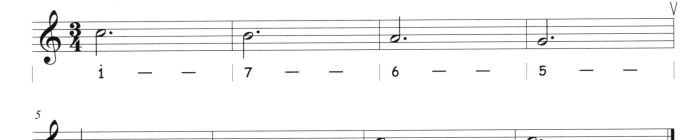

練習二

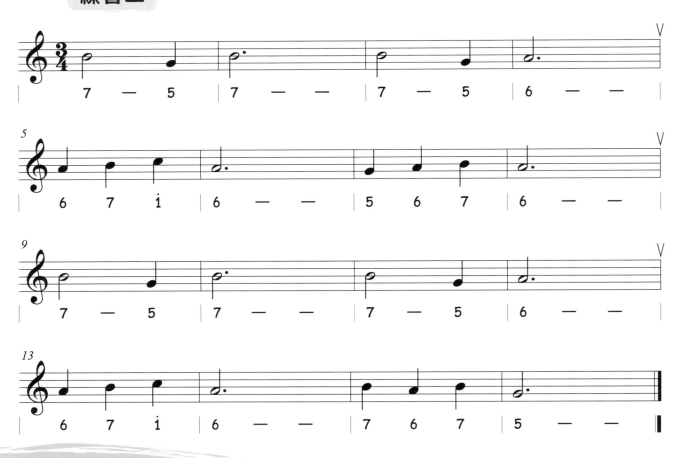

練習三

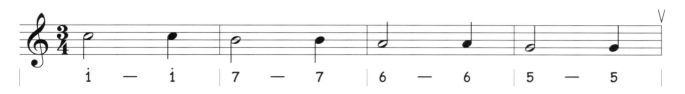

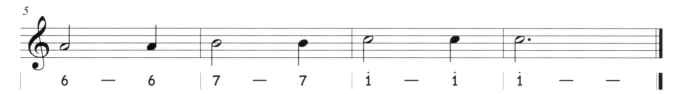

河水
國語童謠

曲：Guy Béart　詞：白蕊

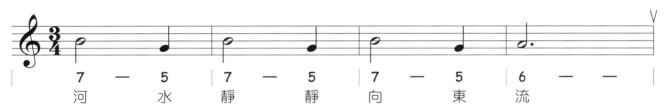

河　水　靜　　靜　向　東　流

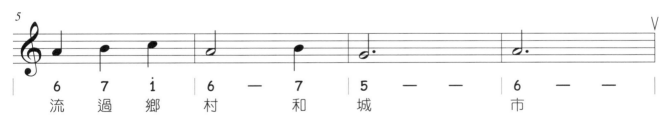

流　過　鄉　村　和　城　　　市

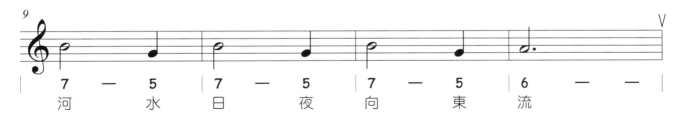

河　水　日　夜　向　東　流

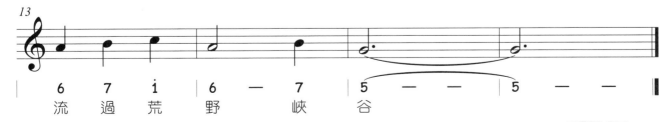

流　過　荒　野　峽　谷

OP：台北音樂教育學會　SP：常夏音樂經紀有限公司

LESSON 10

魟魚手勢
（高音 Re 指法）

手勢示意圖

唱名	高音 Re
記譜	𝄞
指法	❷ （魟魚手勢）
實際按法	❷

小提醒 Tips

▶ 只有第三指按孔。

▶ 另一隻手要去穩定笛身，這樣子笛子才不會晃來晃去喔！

範例練習

► 變換指法時手指不可以翹得太高、會影響吹奏喔！

► 附點四分音符 ♩. ：時值為一拍半，也就等於 ♩ + ♪。

練習一

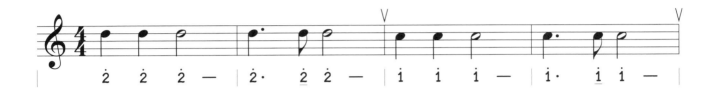

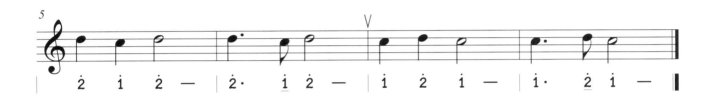

練習二

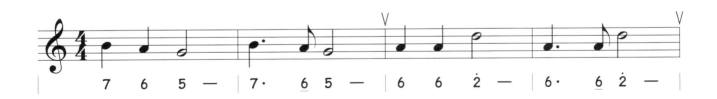

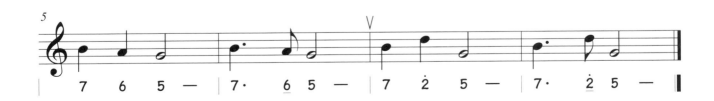

練習三

聖誕鈴聲

節慶歌曲

曲：James S. Pierpont　　詞：王毓騵

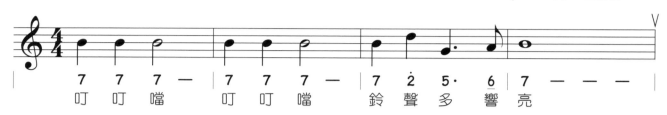

7 7 7 — | 7 7 7 — | 7 2 5· 6 | 7 — — —
叮 叮 噹　叮 叮 噹　鈴 聲 多 響 亮

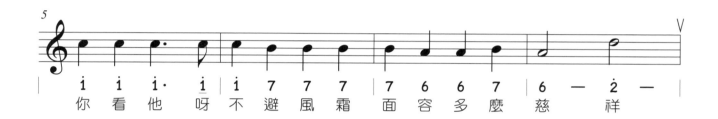

5

i i i· i | i 7 7 7 | 7 6 6 7 | 6 — 2 —
你 看 他 呀 不 避 風 霜 面 容 多 麼 慈 祥

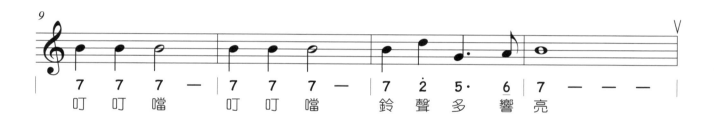

9

7 7 7 — | 7 7 7 — | 7 2 5· 6 | 7 — — —
叮 叮 噹　叮 叮 噹　鈴 聲 多 響 亮

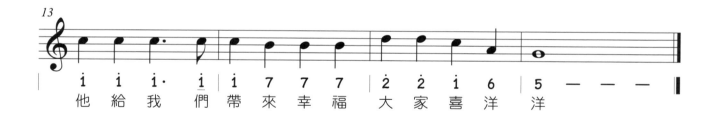

13

i i i· i | i 7 7 7 | 2 2 i 6 | 5 — — —
他 給 我 們 帶 來 幸 福 大 家 喜 洋 洋

OP：台北音樂教育學會
SP：常夏音樂經紀有限公司

 練習四

瑪莉有隻小綿羊

美國童謠

曲：George Braith　詞：George Braith

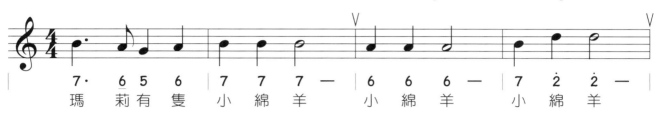

7· 6 5 6 | 7 7 7 — | 6 6 6 — | 7 2̇ 2̇ — |
瑪 莉 有 隻 小 綿 羊 小 綿 羊 小 綿 羊

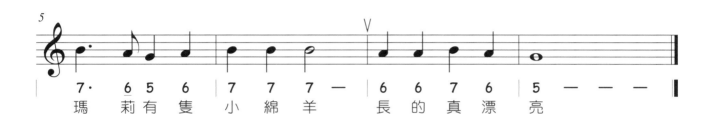

7· 6 5 6 | 7 7 7 — | 6 6 7 6 | 5 — — — ‖
瑪 莉 有 隻 小 綿 羊 長 的 真 漂 亮

 學生練習簿　我會畫音符

沿著灰線描一描，試著分別畫出二分、四分音符以及附點二分、四分音符吧！

LESSON 11

高音Mi、高音Fa指法

唱名	高音 Mi	高音 Fa
記譜	𝄞	𝄞
指法	⓿①②③ ④⑤	⓿①②③ ④⑥
實際按法		

小提醒 Tips

► **半圓形音孔「●」**

高音 Mi 和高音 Fa 的指法圖中有個半圓形音孔標示「●」，其表示要用左手大拇指按住一半的音孔。

► **吹奏前的檢查**

除了左手大拇指外，在吹奏前請先檢查其他手指是否有確實按滿孔。

► **高音 Fa 的英式與德式指法**

本書的高音 Fa 為英式指法，如果你的直笛是德式，那麼指法就會有所不同喔！

範例練習

► 如果覺得氣不夠長，可以在休止符的地方呼吸換氣。

► 高音的部分，變換指法要多練習旋律才會流暢喔！

練習一

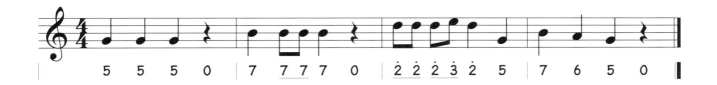

5 5 5 0 ｜ 7 7 7 7 0 0 ｜ 2̇ 2̇ 2̇ 3̇ 2̇ 5 ｜ 7 6 5 0 ｜

小星星

英國童謠

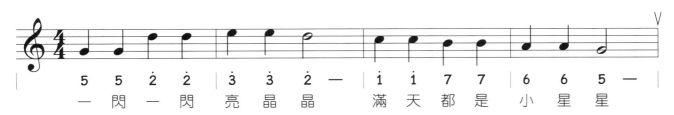

5 5 2̇ 2̇ ｜ 3̇ 3̇ 2̇ — ｜ 1̇ 1̇ 7 7 ｜ 6 6 5 — ｜

一 閃 一 閃 亮 晶 晶 　 滿 天 都 是 小 星 星

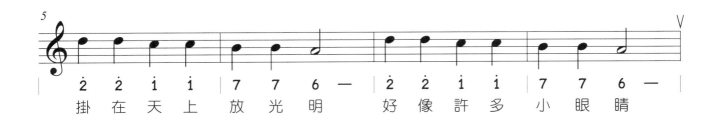

2̇ 2̇ 1̇ 1̇ ｜ 7 7 6 — ｜ 2̇ 2̇ 1̇ 1̇ ｜ 7 7 6 — ｜

掛 在 天 上 放 光 明 　 好 像 許 多 小 眼 睛

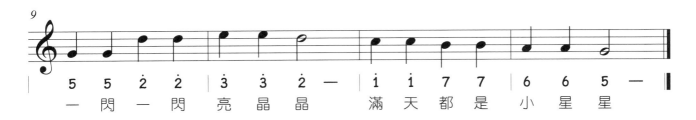

5 5 2̇ 2̇ ｜ 3̇ 3̇ 2̇ — ｜ 1̇ 1̇ 7 7 ｜ 6 6 5 — ｜

一 閃 一 閃 亮 晶 晶 　 滿 天 都 是 小 星 星

國語童謠

曲：美國民歌　詞：王毓騵

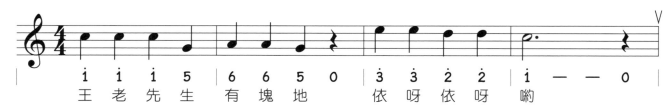

王 老 先 生 有 塊 地　依 呀 依 呀 喲

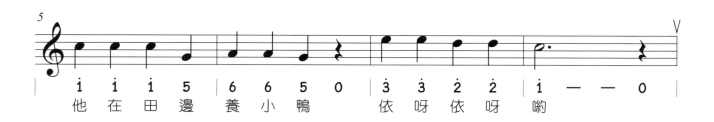

他 在 田 邊 養 小 鴨　依 呀 依 呀 喲

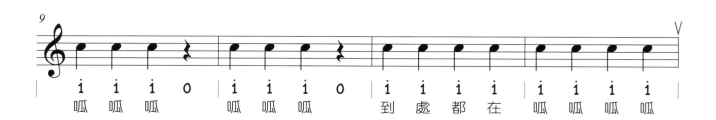

呱 呱 呱　　呱 呱 呱　　到 處 都 在　呱 呱 呱 呱

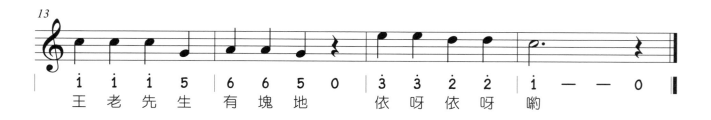

王 老 先 生 有 塊 地　依 呀 依 呀 喲

OP：台北音樂教育學會
SP：常夏音樂經紀有限公司

練習四

Bingo

英語童謠

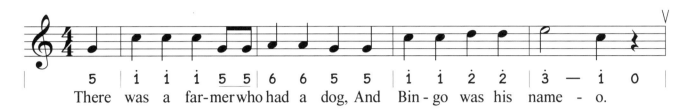

5 | i i i 5 5 | 6 6 5 5 | i i 2 2 | 3 — i 0 |

There was a far-mer who had a dog, And Bin-go was his name - o.

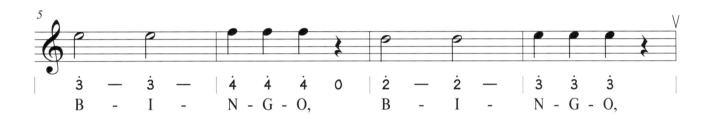

3 — 3 — | 4 4 4 0 | 2 — 2 — | 3 3 3 |

B - I - N - G - O, B - I - N - G - O,

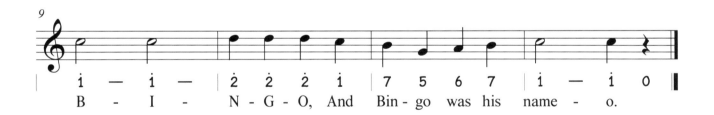

i — i — | 2 2 2 i | 7 5 6 7 | i — i 0 |

B - I - N - G - O, And Bin-go was his name - o.

晨歌
挪威交響樂曲

曲：Edvard Hagerup Grieg

♫ 挪威作曲家葛利格於 1875 年創作了兩套《皮爾金組曲》，而〈晨歌〉選自《第一號皮爾金組曲，作品 Op. 46》，描寫摩洛哥清晨的美景。

♫ 樂句較長需要吸飽氣再吹，若可以先將八小節的樂句吹完再呼吸換氣，聽起來就會比較流暢完整。

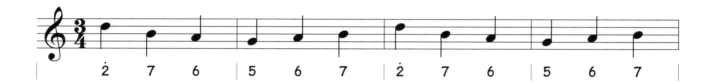

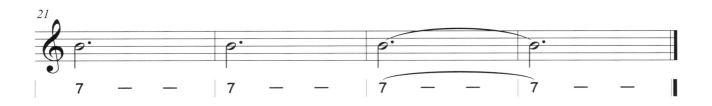

 學生練習簿 **我會畫音符**

沿著灰線描一描，試著分別畫出八分音符及雙八分音符吧！

LESSON 12

高音 Sol、
高音 La 指法

唱名	高音 Sol	高音 La
記譜	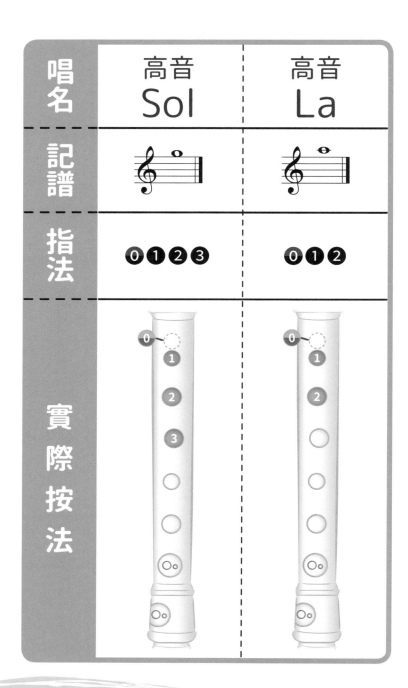	
指法	⓪❶❷❸	⓪❶❷
實際按法		

小提醒 Tips

► **動動你的左手大拇指**

Sol 剛好與其高八度音的指法差在左手大拇指,所以我們可以先按好 Sol 的指法,再將左手大拇指變成按住一半的音孔,這樣就能吹出高音 Sol;而高音 La 也是同樣道理。

► **適度出力**

吹奏高音時,請不要過於用力,不然會破音喔!

範例練習

- ▶ **弱起拍樂曲**：第一個小節的拍子沒有達到原本應有拍數之樂曲。
- ▶ 吹奏弱起拍樂曲時，可以在心中先默數一個小節，再數「不完整小節」內的拍子後開始吹奏，這樣會有助於找到節拍的感覺。像是練習一的部分，可以先默數「1-2-3-1-2」後，再開始吹奏旋律。

練習一

練習二

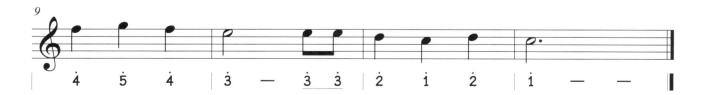

練習三

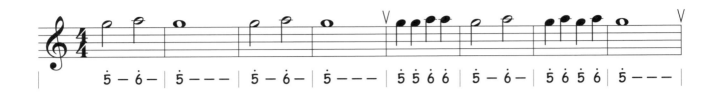

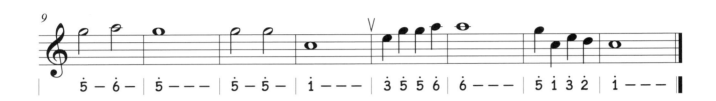

生日快樂

節慶歌曲

♫ **延長記號** ⌒：表示時值變成兩倍，原本兩拍就變成四拍。

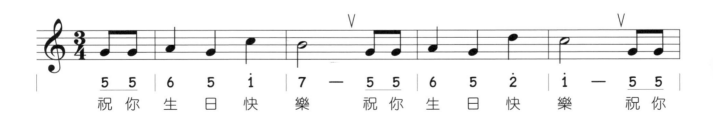

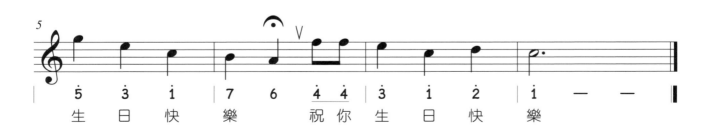

Amazing Grace

基督教聖詩

詞曲：John Newton、James P. Carrell、David S. Clayton

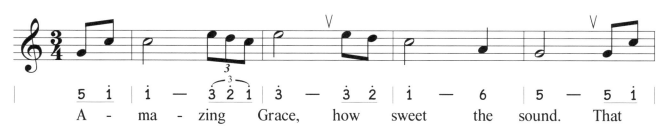

A - ma - zing Grace, how sweet the sound. That

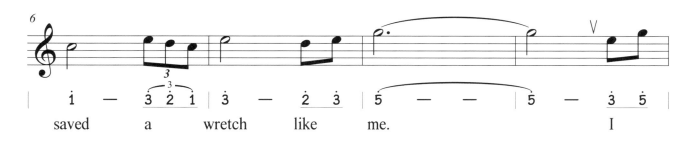

saved a wretch like me. I

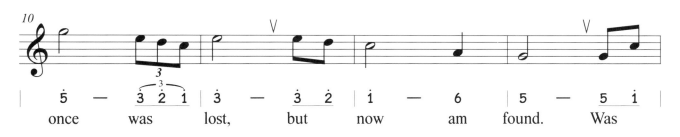

once was lost, but now am found. Was

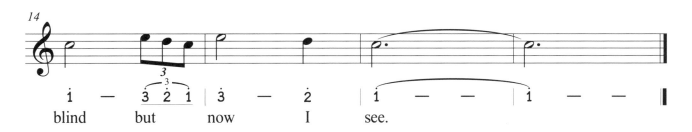

blind but now I see.

練習六

Home on the Range

美國民謠歌曲

曲：Daniel E. Kelley　詞：Brewster M. Higley

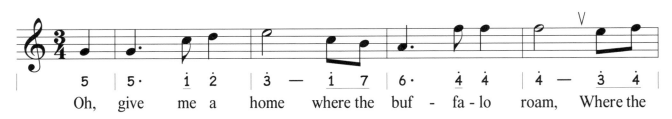

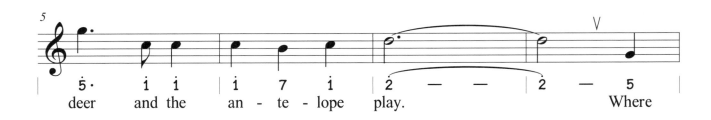

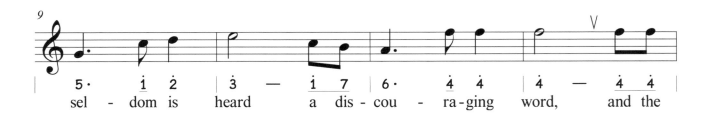

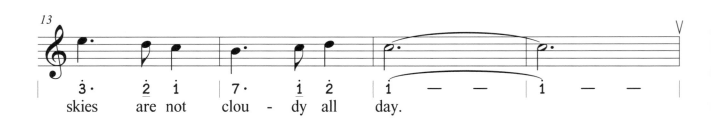

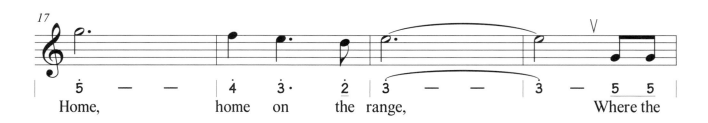

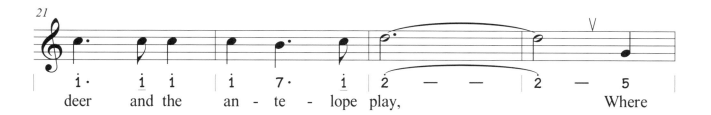

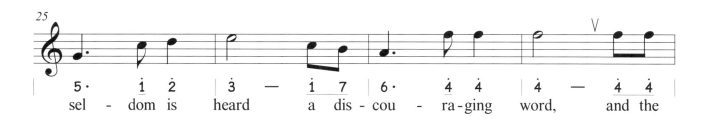

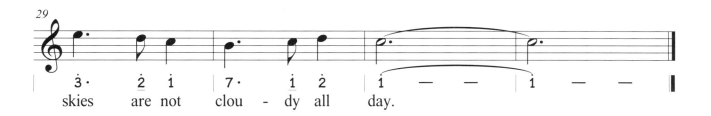

We Wish You a Merry Chirstmas

節慶歌曲

詞曲：Traditional / hall

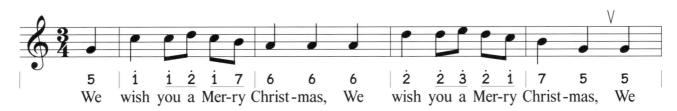

We wish you a Mer-ry Christ-mas, We wish you a Mer-ry Christ-mas, We

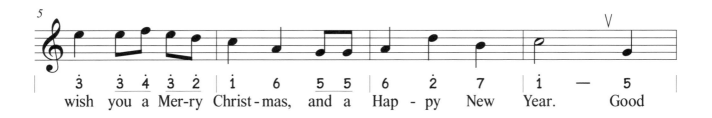

wish you a Mer-ry Christ-mas, and a Hap - py New Year. Good

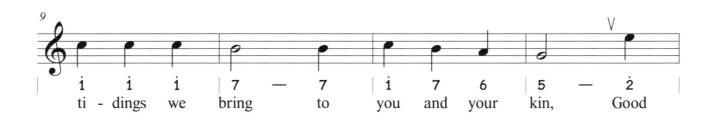

ti - dings we bring to you and your kin, Good

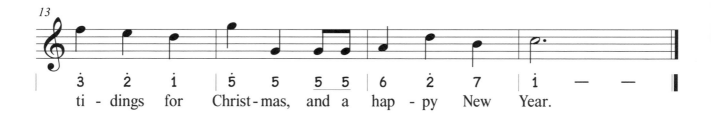

ti - dings for Christ-mas, and a hap - py New Year.

LESSON 13

Fa 指法、Mi 指法

唱名	Fa	Mi
記譜		
指法	⓪❶❷❸ ❹❻	⓪❶❷❸ ❹❺
實際按法		

小提醒 Tips

▶ **Fa 的英式與德式指法**
本書的 Fa 為英式指法，如果你的直笛是德式，那麼指法就會有所不同喔！

▶ **適度出力**
如果吹奏時指法都正確、卻一直發出高音的聲音，表示吹太用力了喔！

範例練習

練習一

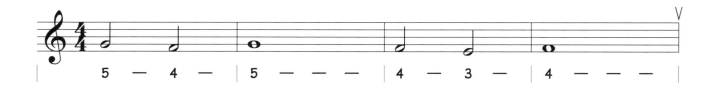

5 — 4 — | 5 — — — | 4 — 3 — | 4 — — —

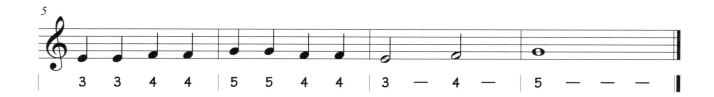

3 3 4 4 | 5 5 4 4 | 3 — 4 — | 5 — — —

練習二

點仔膠

臺語童謠

曲：施福珍　詞：施福珍

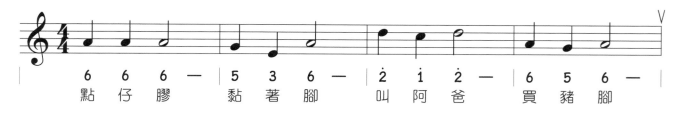

6 6 6 — | 5 3 6 — | 2 1 2 — | 6 5 6 —
點 仔 膠　　黏 著 腳　　叫 阿 爸　　買 豬 腳

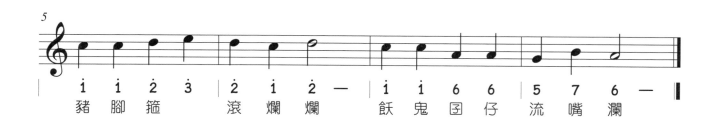

1 1 2 3 | 2 1 2 — | 1 1 6 6 | 5 7 6 —
豬 腳 箍　　滾 爛 爛　　飫 鬼 囝 仔 流 嘴 瀾

練習三

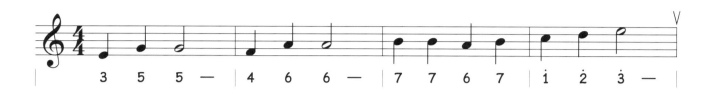

3 5 5 — | 4 6 6 — | 7 7 6 7 | i ż ż — |

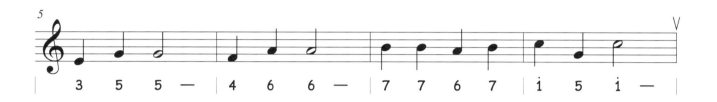

3 5 5 — | 4 6 6 — | 7 7 6 7 | i 5 i — |

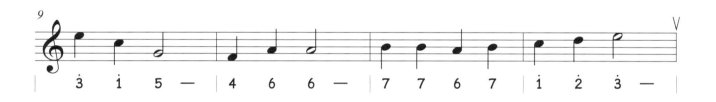

ż i 5 — | 4 6 6 — | 7 7 6 7 | i ż ż — |

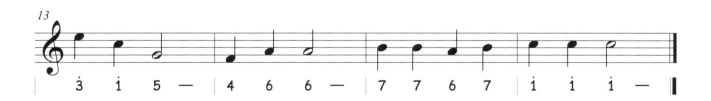

ż i 5 — | 4 6 6 — | 7 7 6 7 | i i i — |

天黑黑

臺語童謠

曲：林福裕　詞：台灣北部唸謠

♫ 雖是耳熟能詳的旋律，但樂句長度不一，需要好好分配每一個樂句的呼吸與換氣喔！

♫ 針對比較長的曲子，可以分段練習。

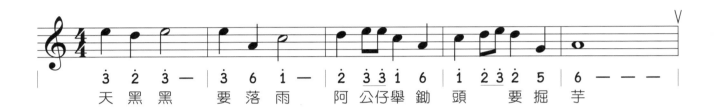

天 黑 黑　　要 落 雨　　阿 公 仔 舉 鋤 頭　　要 掘 芋

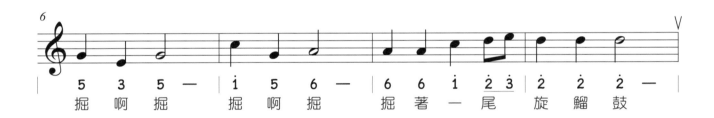

掘 啊 掘　　掘 啊 掘　　掘 著 一 尾 旋 鰡 鼓

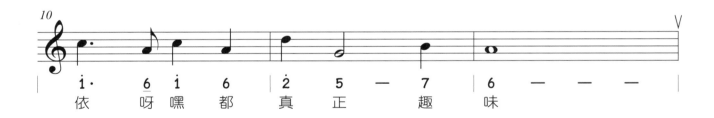

依　呀 嘿 都　真 正　趣 味

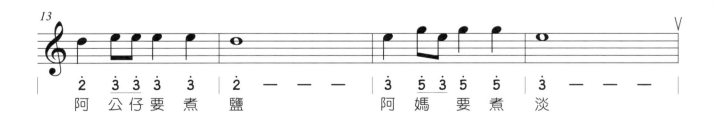

阿 公 仔 要 煮 鹽　　　　阿 媽 要 煮 淡

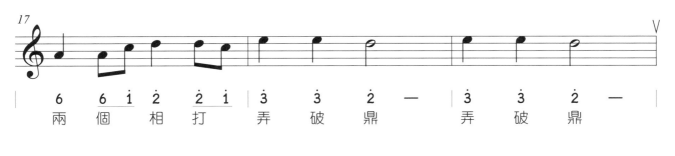

17
6　6　1　2　2　1　3　3　2　—　3　3　2　—
兩　個　相　打　弄　破　鼎　弄　破　鼎

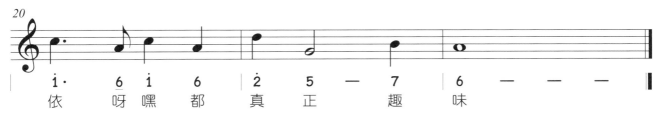

20
1·　6　1　6　2　5　—　7　6　—　—　—
依　呀　嘿　都　真　正　趣　味

OP：台北音樂教育學會
SP：常夏音樂經紀有限公司

 學生練習簿　　我會畫音符

沿著灰線描一描，試著畫出附點雙八分音符吧！

LESSON 14 Re、Do 與升 Fa 指法

唱名	Re	Do	升Fa	降Sol
記譜				
指法	❶❷❸ ❹❺❻	❶❷❸ ❹❺❻❼	❶❷❸ ❺❻	
實際按法				

小提醒 Tips

- ► **升記號「♯」**
 表示比原來音高升高半音。

- ► **降記號「♭」**
 表示比原來音高降低半音。

- ► **還原記號「♮」**
 表示回到原來音高。

- ► 升 Fa 和降 Sol 雖然記譜不同，但音高聽起來是相同的。

Ode to Joy

貝多芬第九號交響樂曲

曲：Ludwig van Beethoven

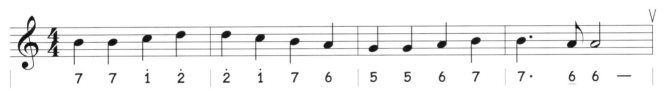

7 7 i 2 | 2 i 7 6 | 5 5 6 7 | 7· 6 6 —

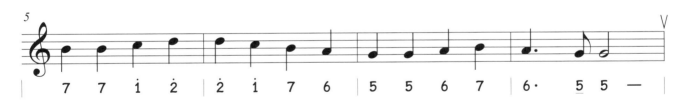

7 7 i 2 | 2 i 7 6 | 5 5 6 7 | 6· 5 5 —

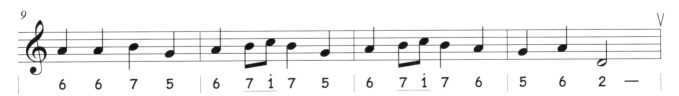

6 6 7 5 | 6 7 i 7 5 | 6 7 i 7 6 | 5 6 2 —

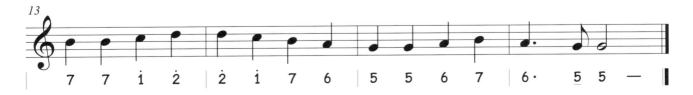

7 7 i 2 | 2 i 7 6 | 5 5 6 7 | 6· 5 5 —

永遠常在

動畫電影《神隱少女》片尾曲

曲：木村弓

♫ 「調號」會畫在高音譜號的後面，之前的曲子都沒有標示調號，是因為都是
以 C 大調記譜的緣故。調號有可能是升記號、也有可能是降記號，表示整首
曲子都需要升或降被標示的音高。

♫ 調號為升 Fa（G 大調），表示整首的 Fa 都要升高，所以在譜上就不會再特別
標示升記號在 Fa 的旁邊了。

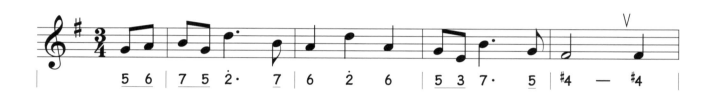

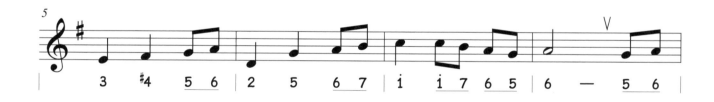

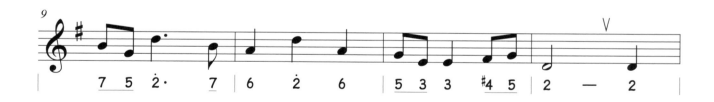

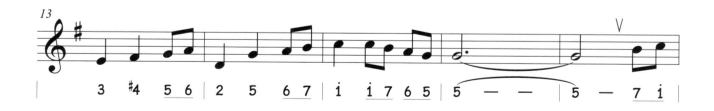

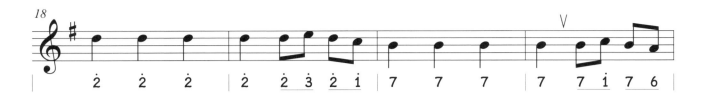

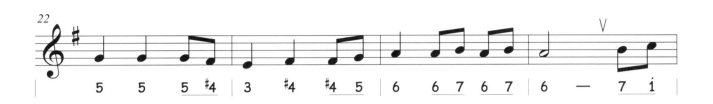

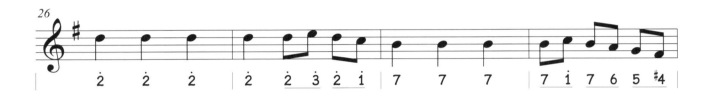

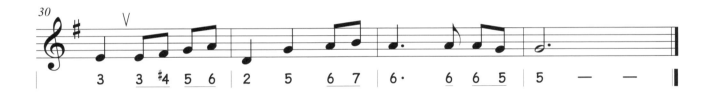

我會畫升降記號

沿著灰線描一描,試著畫出升記號及降記號吧!

練習三 🎵 我正是一個捕鳥人

奧地利歌劇樂曲

曲：Wolfgang Amadeus Mozart

🎵 奧地利作曲家莫札特於 1791 年發表歌劇作品魔笛《魔笛》，〈我正是一個捕鳥人〉（德語：Der Vogelfänger bin ich ja）是在第一幕由捕鳥人帕帕基諾所演唱的詠嘆調。

🎵 **十六分音符** ♪：時值為四分之一拍，因此四個十六分音符（♫♫）加總起來等於一拍，需在一拍內演奏完成。

🎵 因為調號為升 Fa，所以可以推斷出這首歌為 G 大調。

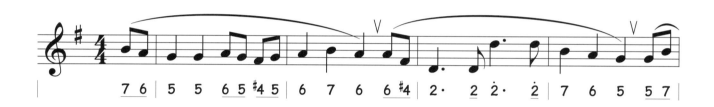

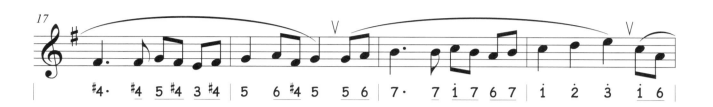

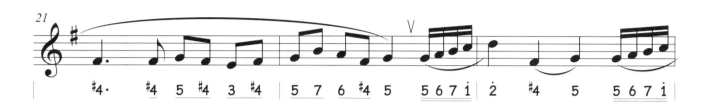

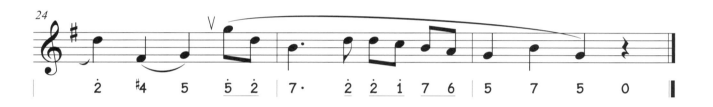

 我會畫音符

沿著灰線描一描，試著畫出四個十六分音符，並將它們連成一拍吧！

練習四

Joy to the World

節慶歌曲

曲：Isaac Watts 　詞：Isaac Watts

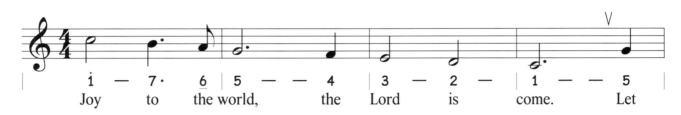

```
i — 7· 6 | 5 — — 4 | 3 — 2 — | 1 — — 5
Joy   to  the world,   the   Lord   is    come.   Let
```

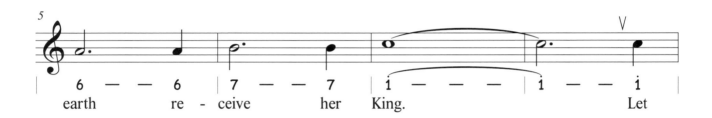

```
6 — — 6 | 7 — — 7 | i — — — | i — — i
earth    re - ceive   her   King.              Let
```

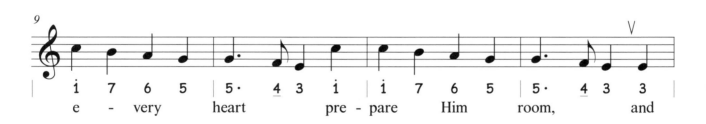

```
i 7 6 5 | 5· 4 3 i | i 7 6 5 | 5· 4 3 3
e - very  heart   pre - pare   Him   room,        and
```

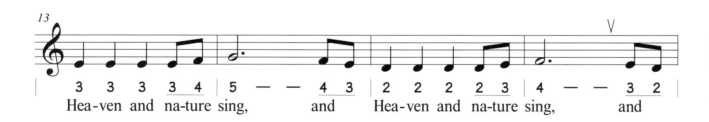

```
3 3 3 3 4 | 5 — — 4 3 | 2 2 2 2 3 | 4 — — 3 2
Hea-ven and na-ture sing,      and   Hea-ven and na-ture sing,      and
```

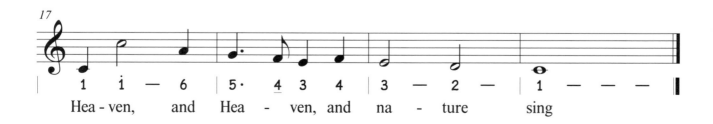

```
1 i — 6 | 5· 4 3 4 | 3 — 2 — | 1 — — —
Hea - ven,   and  Hea - ven, and  na - ture     sing
```

搖籃曲

德國鋼琴協奏曲

曲：Johannes Brahms

♫ 德國作曲家布拉姆斯共作了兩首搖籃曲，其中以本首（Op. 49 No. 4）較為知名。

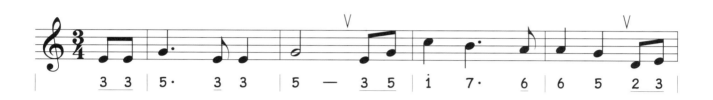

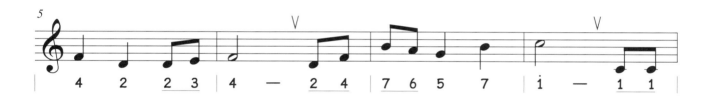

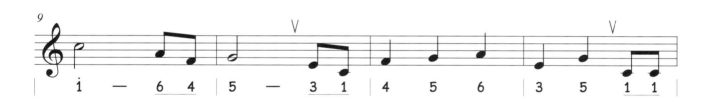

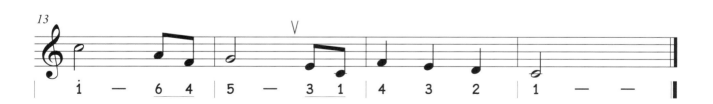

春

義大利小提琴協奏曲

曲：Antonio Lucio Vivaldi

♫ 義大利作曲家韋瓦第於 1723 年創作了小提琴協奏曲《四季》，此旋律節錄自協奏曲中的第一樂章〈春〉，展現出春天來臨、萬物生生不息的生命力。

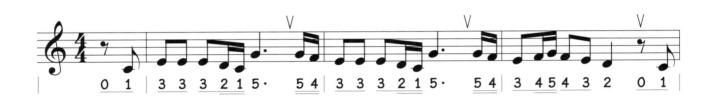

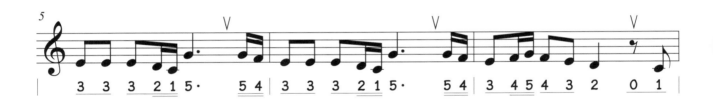

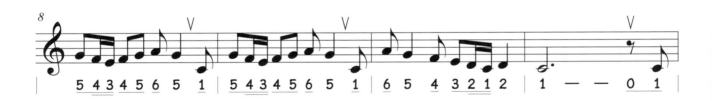

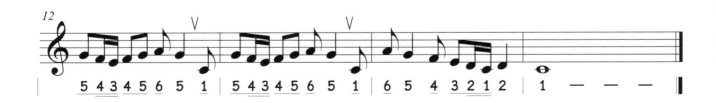

康康舞曲

法國歌劇樂曲

曲：Jacques Offenbach

🎵 **康康舞曲**（Cancan）：流行於十九世紀末的法國，主要用來替康康舞作伴奏。其中最著名的康康舞曲選自德國作曲家奧芬巴哈所作的輕歌劇《天堂與地獄序曲》。

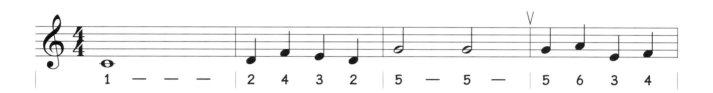

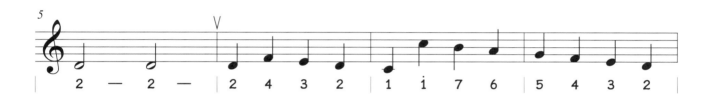

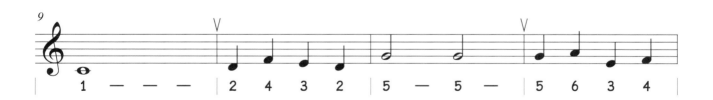

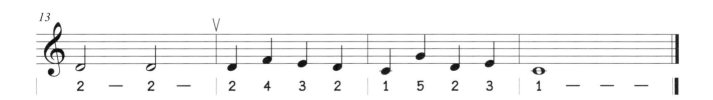

平安夜

節慶歌曲

曲：Franz Xaver Gruber　詞：Joseph Mohr

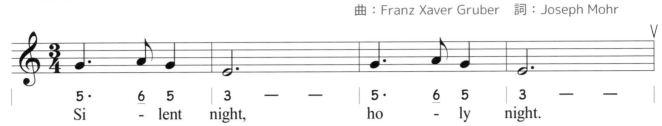

| 5· | 6 5 | 3 — — | 5· | 6 5 | 3 — — |
| Si | - lent night, | | ho | - ly | night. |

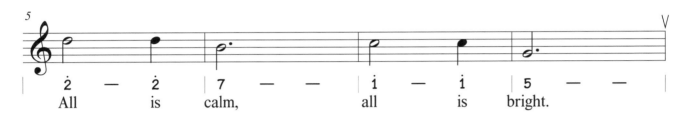

| 2̇ — 2̇ | 7 — — | 1̇ — 1̇ | 5 — — |
| All is calm, | | all is | bright. |

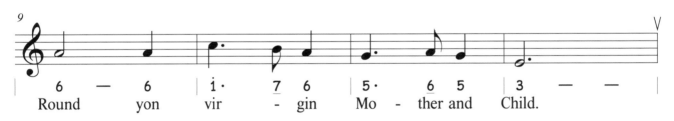

| 6 — 6 | 1̇· 7 6 | 5· 6 5 | 3 — — |
| Round yon | vir - gin | Mo - ther and | Child. |

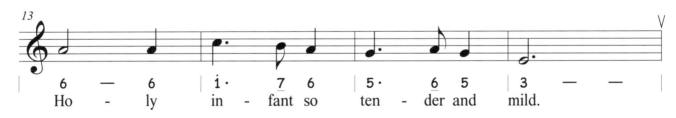

| 6 — 6 | 1̇· 7 6 | 5· 6 5 | 3 — — |
| Ho - ly | in - fant so | ten - der and | mild. |

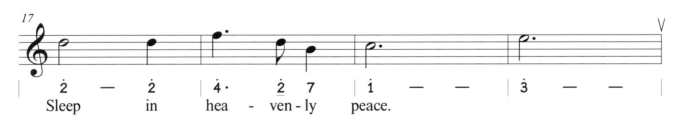

| 2̇ — 2̇ | 4̇· 2̇ 7 | 1̇ — — | 3̇ — — |
| Sleep in | hea - ven - ly | peace. | |

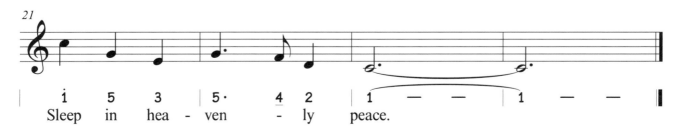

| 1̇ 5 3 | 5· 4 2 | 1 — — | 1 — — |
| Sleep in hea - ven | - ly | peace. | |

LESSON 15

升 Do、升 Re、升 Sol 與升 La 指法

唱名	升Do	降Re	升Re	降Mi

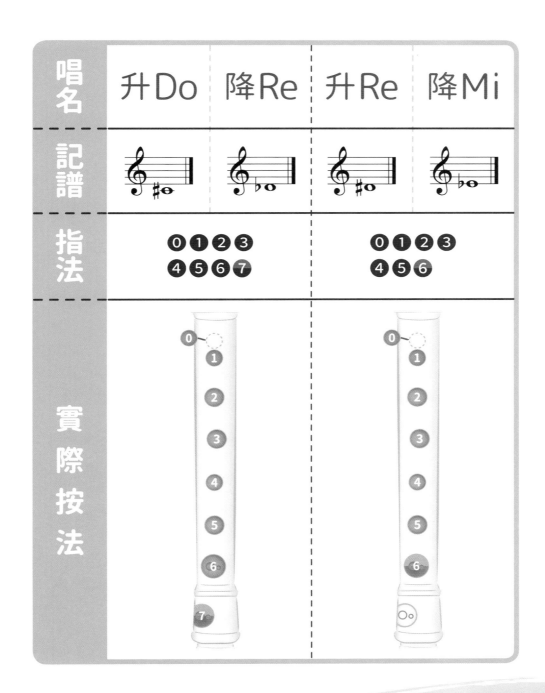

唱名	升Sol	降La	升La	降Si
記譜				
指法	⓿❶❷❹ ❺❻		⓿❶❸❹	
實際按法				

小提醒 Tips

► 除了在吹高音時左手大拇指會有按半孔的機會外，吹奏升 Do（降 Re）、升 Re（降 Mi）、升 Sol（降 La）時右手的小指或無名指也需要按半孔來發出準確的聲音。

► 需要按半孔的音孔一樣以圖示 ◖ 來標示。

範例練習

Do Re Mi

國語童謠

曲：Richard Rodgers

🎵 **臨時升降記號**：除了調號之外，在譜上標示的升降記號都算是臨時記號，只需要在同小節升降即可，下一個小節遇到同樣的音就不需再升降了。

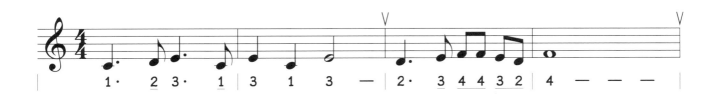

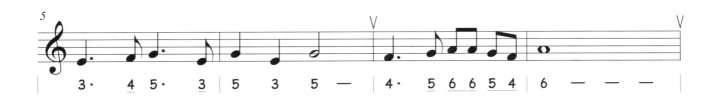

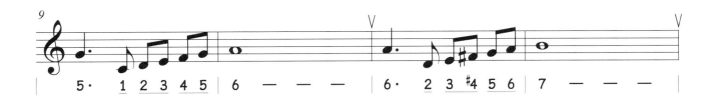

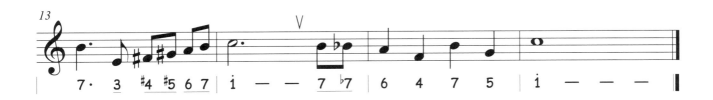

魔法公主

動畫電影《魔法公主》片尾曲

曲：久石讓

♫ 調號為降 Si（F 大調），表示整首曲子中的 Si 都要吹奏為降 Si。

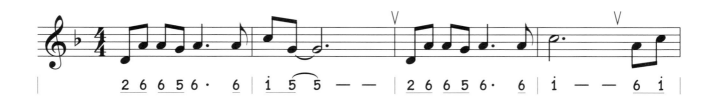

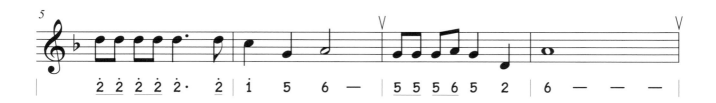

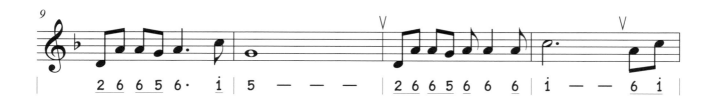

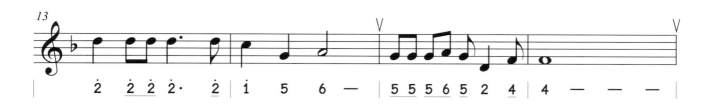

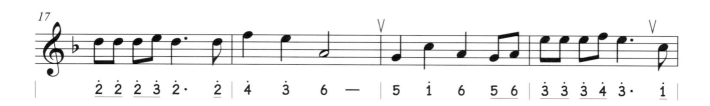

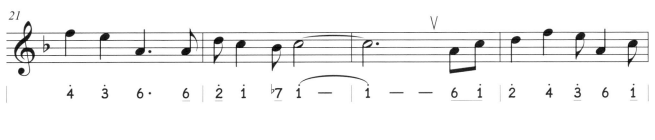

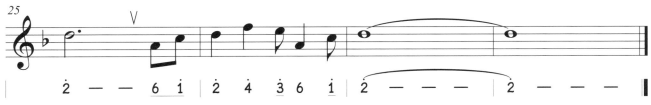

鄰家的龍貓

動畫電影《龍貓》片尾曲

曲：久石讓

🎵 **圓滑線** ⌢ ：用來表示吹奏時不中斷、不吐舌。可以連起「**不同音高**」的連線，將樂句吹奏得更圓滑流暢。

🎵 **連接線** ⌢ ：表示需延長吹奏到兩音符所合起來的時間。與圓滑線相似，但是是用來連結「**相同音高**」的兩個音的線段。

🎵 調號為降 Si（F 大調），表示整首曲子中的 Si 都要吹奏為降 Si。

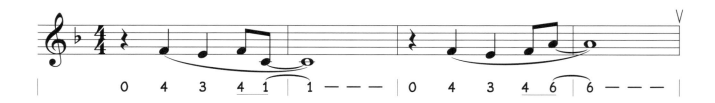

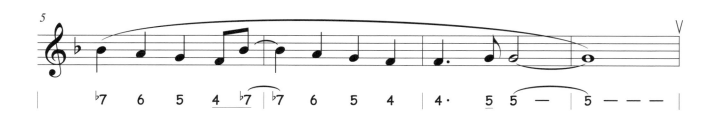

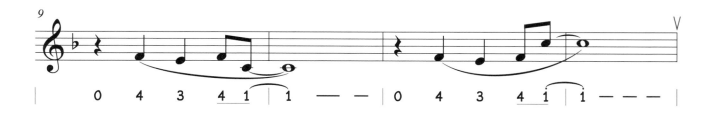

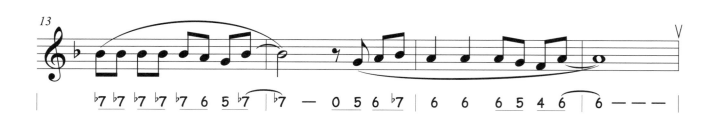

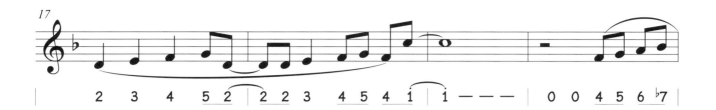

2 3 4 5 2 2 2 3 4 5 4 1 1 - - - 0 0 4 5 6 ♭7

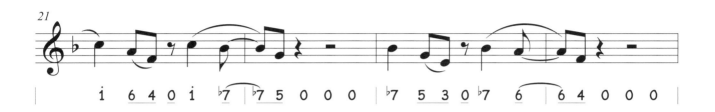

i 6 4 0 i ♭7 ♭7 5 0 0 0 ♭7 5 3 0 ♭7 6 6 4 0 0 0

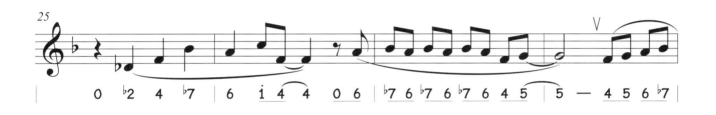

0 ♭2 4 ♭7 6 i 4 4 0 6 ♭7 6 ♭7 6 ♭7 6 4 5 5 - 4 5 6 ♭7

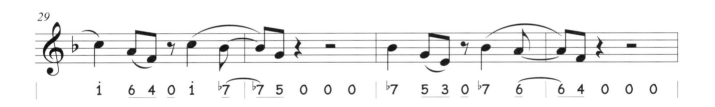

i 6 4 0 i ♭7 ♭7 5 0 0 0 ♭7 5 3 0 ♭7 6 6 4 0 0 0

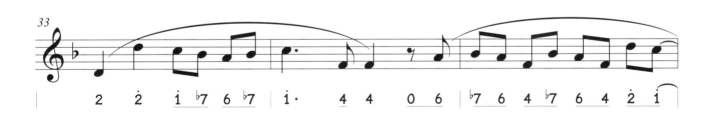

2 2̇ i ♭7 6 ♭7 i· 4 4 0 6 ♭7 6 4 ♭7 6 4 2̇ i

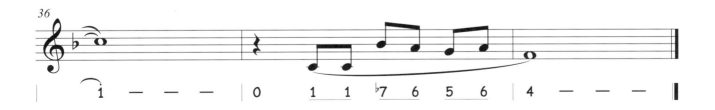

i - - - 0 1 1 ♭7 6 5 6 4 - - -

崖上的波妞

動畫電影《崖上的波妞》片尾曲

曲：久石讓

♫ **反覆記號** ‖: :‖：表示被標註起來的樂曲段落要再演奏一次。

♫ 調號為降 Si（F 大調），表示整首曲子中的 Si 都要吹奏為降 Si。

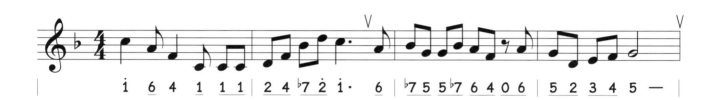

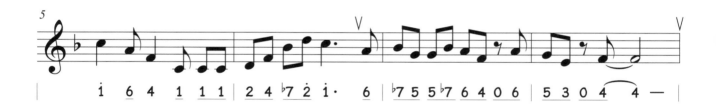

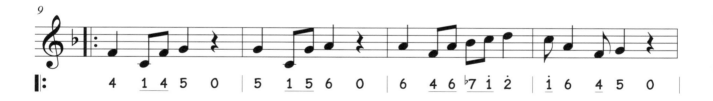

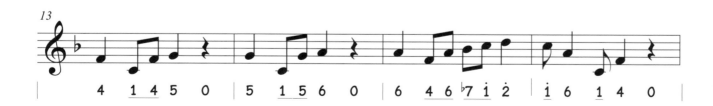

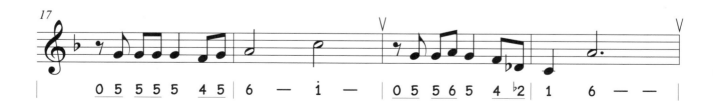

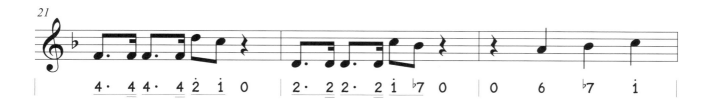

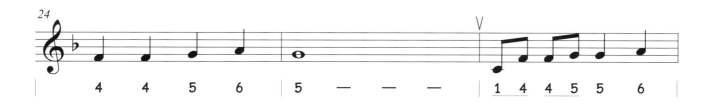

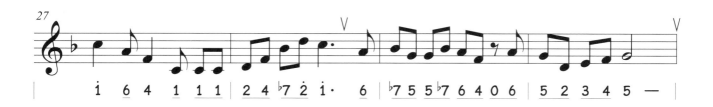

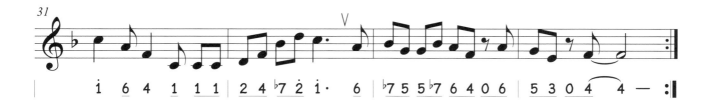

夜曲
鋼琴獨奏樂曲

曲：Frédéric François Chopin

♪ 波蘭作曲家蕭邦一共作了二十一首夜曲，其中以作品 Op. 9 No. 2 這首夜曲最為知名。

♪ 調號為降 Si（F 大調），表示整首曲子中的 Si 都要吹奏為降 Si。

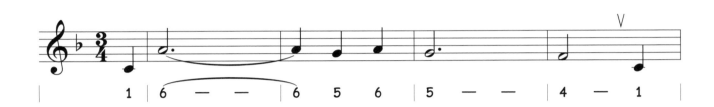

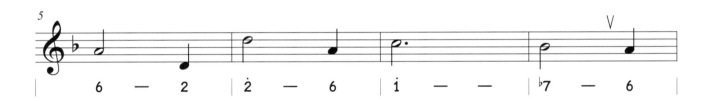

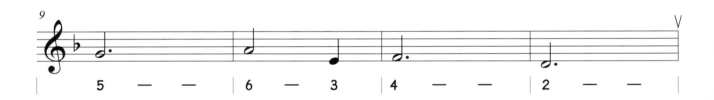

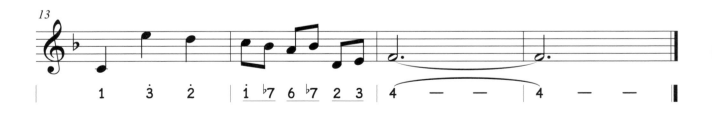

LESSON 16
伴奏曲調練習

本課為伴奏曲調練習，直笛是吹奏伴奏的部分，主旋律需要自行播放、再搭配直笛吹奏。建議可以先將直笛的部分練熟後，再播放歌曲跟著吹奏。

假如速度跟不上，可以在練習直笛部分時搭配節拍器，由慢速漸漸調快練習，在等快的速度熟練後，再搭配上歌曲吹奏。節拍器的部分，可以使用行動裝置搜尋關鍵字「metronome」，下載免費 app 使用，或用電腦上網搜尋關鍵字「online metronome」搭配使用。

練習一

感謝
國語童謠

曲：洪予彤　詞：洪予彤

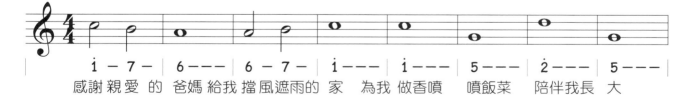

1 — 7 | 6 — — — | 6 — 7 — | i — — — | i — — — | 5 — — — | 2 — — — | 5 — — —

感謝 親愛 的 爸媽 給我 擋風遮雨的 家 為我 做香噴 噴飯菜 陪伴我長 大

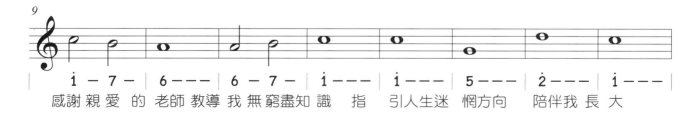

1 — 7 | 6 — — — | 6 — 7 — | i — — — | i — — — | 5 — — — | 2 — — — | i — — —

感謝 親愛 的 老師 教導 我 無窮盡知 識 指 引人生迷 惘方向 陪伴我 長 大

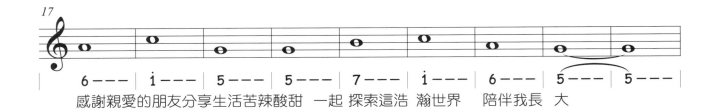

17

6 — — | i̇ — — | 5 — — | 5 — — | 7 — — | i̇ — — | 6 — — | 5 — — | 5 — — |

感謝親愛的朋友分享生活苦辣酸甜 一起 探索這浩 瀚世界　陪伴我長　大

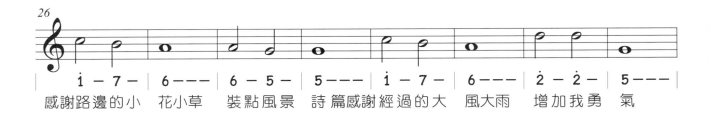

26

i̇ — 7 | 6 — — | 6 — 5 — | 5 — — | i̇ — 7 | 6 — — | 2̇ — 2̇ — | 5 — — |

感謝路邊的小　花小草　裝點風景 詩篇感謝經過的大　風大雨　增加我勇　氣

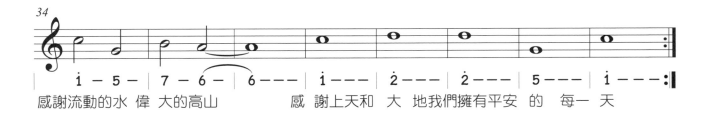

34

i̇ — 5 — | 7 — 6 — | 6 — — | i̇ — — | 2̇ — — | 2̇ — — | 5 — — | i̇ — — :|

感謝流動的水 偉 大的高山　　　感 謝上天和 大 地我們擁有平安 的　每一 天

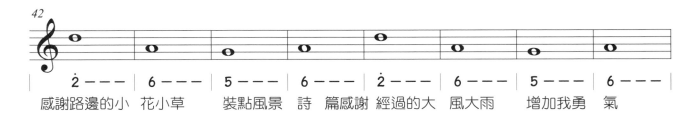

42

2̇ — — | 6 — — | 5 — — | 6 — — | 2̇ — — | 6 — — | 5 — — | 6 — — |

感謝路邊的小　花小草　裝點風景 詩 篇感謝 經過的大　風大雨　增加我勇　氣

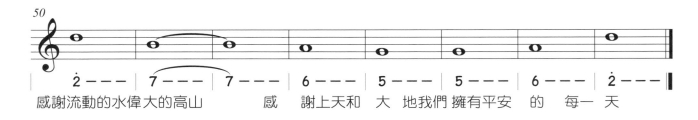

50

2̇ — — | 7 — — | 7 — — | 6 — — | 5 — — | 5 — — | 6 — — | 2̇ — — ‖

感謝流動的水偉大的高山　　　感　謝上天和 大 地我們 擁有平安 的　每一 天

小提醒 Tips

► 伴奏的曲調和歌曲的旋律是不同的，所以要先
將伴奏譜的音練熟、將歌曲的旋律聽熟，再進
行伴奏的練習。

► 熟練後可以在 YouTube 搜尋歌曲的影片，播放
出來幫好聽的歌曲吹奏伴奏譜喔！

附錄 1

補充歌曲

淚光閃閃

日文流行歌曲

曲：BEGIN

♫ 調號為升 Fa（G 大調），表示整首曲子中的 Fa 都要吹奏為升 Fa。

♫ 〈淚光閃閃〉創作於 1998 年，整首曲子帶有濃厚的沖繩風格。在 2001 年夏川里美演唱過後，便紅遍世界各地，也擁有多國語言翻唱的版本。

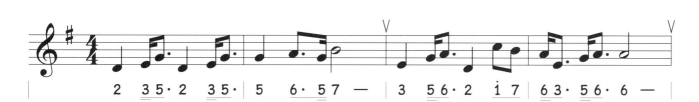

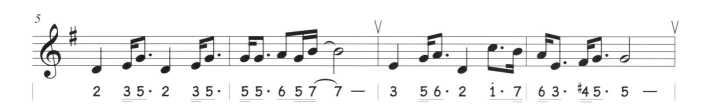

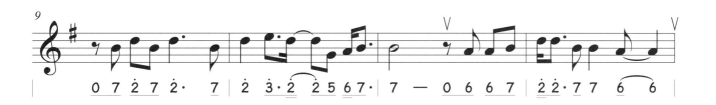

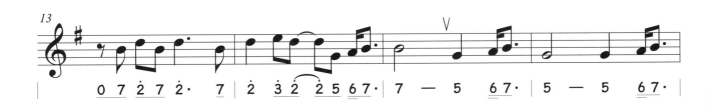

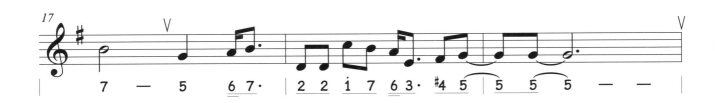

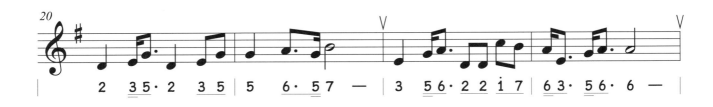

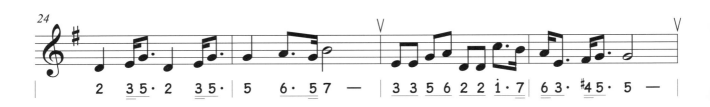

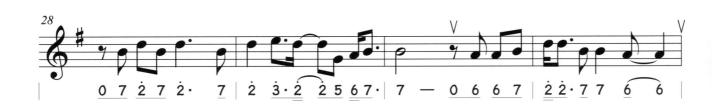

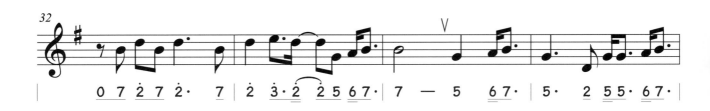

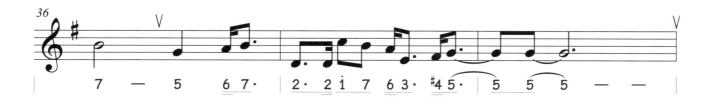

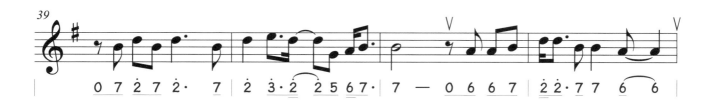

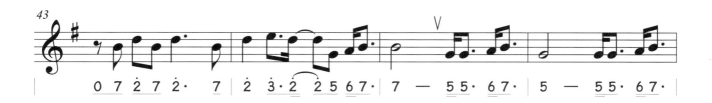

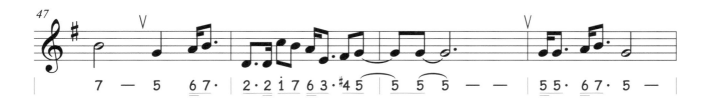

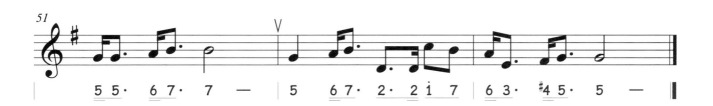

告白氣球

中文流行歌曲

曲：周杰倫　詞：方文山

♫ 調號為降 Si（F 大調），表示整首曲子中的 Si 都要吹奏為降 Si。

♫ 收錄於周杰倫於 2016 年所發行的《周杰倫的床邊故事》專輯中。這首歌曾
獲選為美國音樂電台 Billboard Radio China 發佈的 2016 年華語十大金曲。

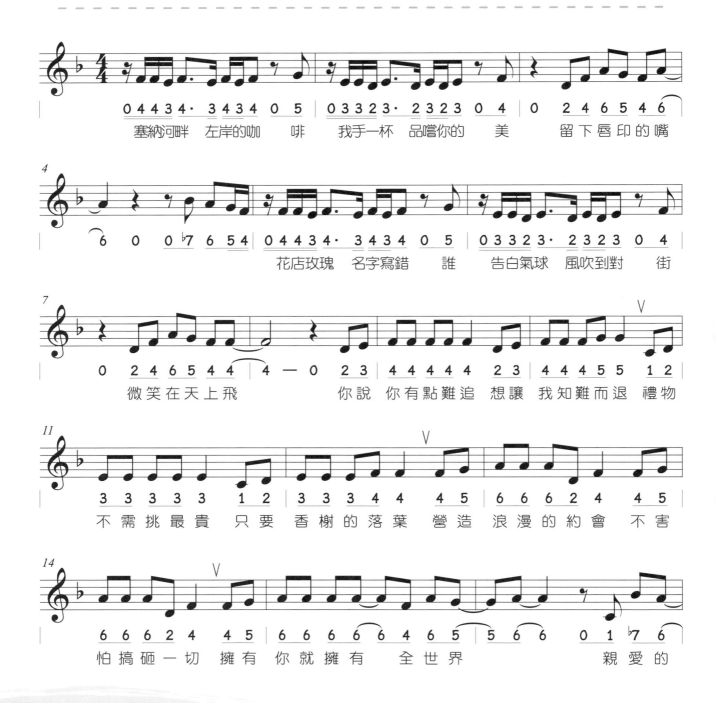

04434·34340 5　塞納河畔 左岸的咖 啡
03323·23230 4　我手一杯 品嚐你的 美
0 2 4 6 5 4 6　留下唇印的嘴

4
6 0 07654　花店玫瑰 名字寫錯 誰
04434·34340 5　告白氣球 風吹到對 街
03323·23230 4

7
0 2 4 6 5 4 4　微笑在天上飛
4 — 0 2 3　你說 你有
4 4 4 4 4 2 3　點難追 想讓
4 4 4 5 5 1 2　我知難而退 禮物

11
3 3 3 3 3 1 2　不需挑最貴 只要
3 3 3 4 4 4 5　香榭的落葉 營造
6 6 6 2 4 4 5　浪漫的約會 不害

14
6 6 6 2 4 4 5　怕搞砸一切 擁有
6 6 6 6 6 4 6 4 5　你就擁有 全世界
5 6 6 0 1 76　親愛的

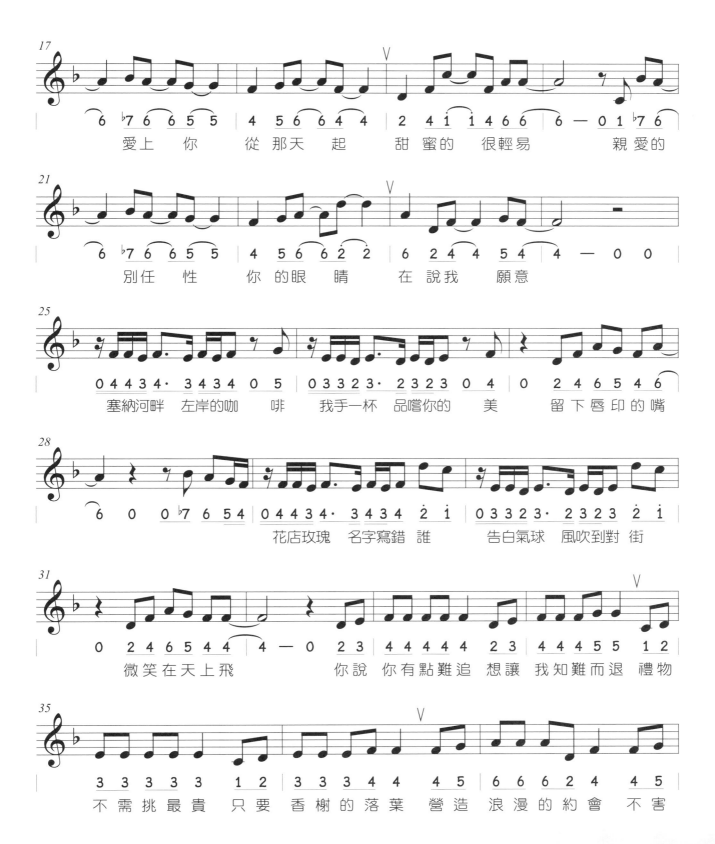

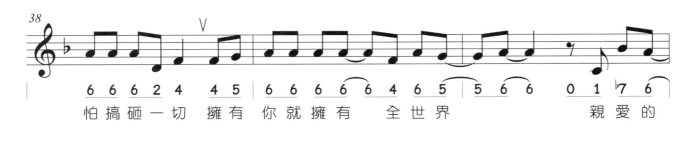

怕搞砸一切　擁有　你就擁有　全世界　　　親愛的

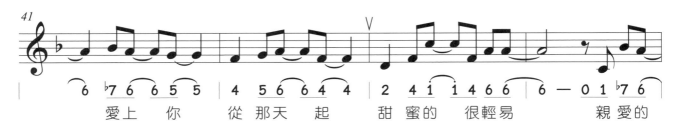

愛上　你　從那天起　甜蜜的　很輕易　　親愛的

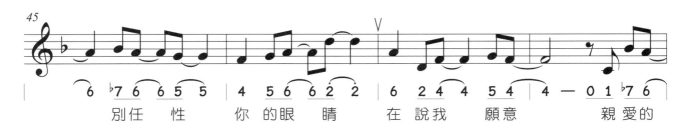

別任　性　你的眼睛　在說我　願意　　親愛的

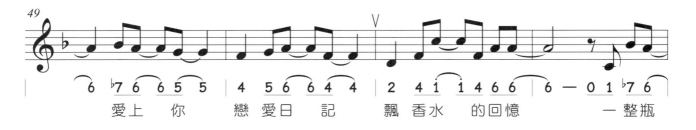

愛上　你　戀愛日記　飄香水　的回憶　　一整瓶

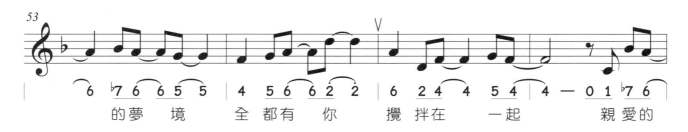

的夢　境　全都有你　攪拌在　一起　　親愛的

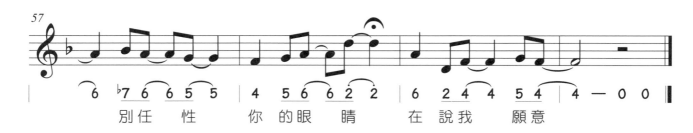

別任　性　你的眼睛　在說我　願意

OP：JVR Music Int'l Ltd.

因你而在

中文流行歌曲

曲：林俊傑　詞：王雅君

🎵 **三連音** ：三個八分音符用符桿連在一起、上面標示數字 3，稱為「三連音」，表示一拍演奏三個音。

🎵 調號為降 Si（F 大調），表示整首曲子中的 Si 都要吹奏為降 Si。

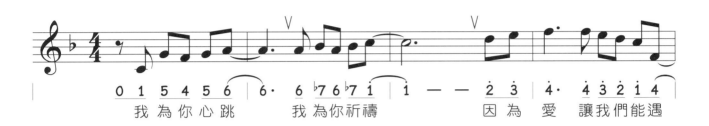

0 1 5 4 5 6	6· 6 ♭7 6 7 1	1 — — 2̇ 3̇	4̇· 4̇ 3̇ 2̇ 1̇ 4̇
我 為 你 心 跳	我 為 你 祈 禱	因 為 愛	讓 我 們 能 遇

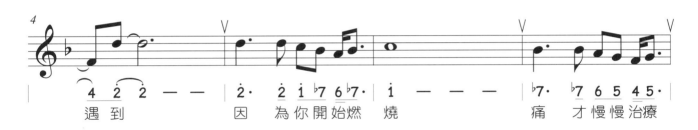

4̇ 2̇ 2̇ — —	2̇· 2̇ 1̇ ♭7 6 7·	1̇ — — —	♭7· 7 6 5 4 5·
遇 到	因 為 你 開 始 燃 燒	痛	才 慢 慢 治 療

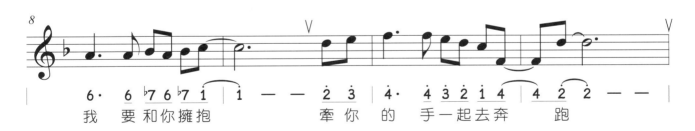

6· 6 ♭7 6 7 1	1 — — 2̇ 3̇	4̇· 4̇ 3̇ 2̇ 1̇ 4̇	4̇ 2̇ 2̇ — —
我 要 和 你 擁 抱	牽 你 的	手 一 起 去 奔	跑

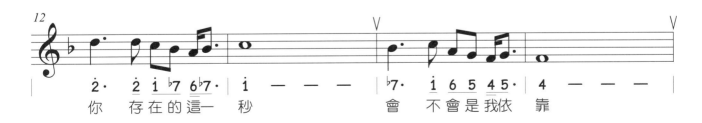

2̇· 2̇ 1̇ ♭7 6 7·	1̇ — — —	♭7· 1̇ 6 5 4 5·	4 — — —
你 存 在 的 這 一 秒	會 不 會 是 我 依 靠		

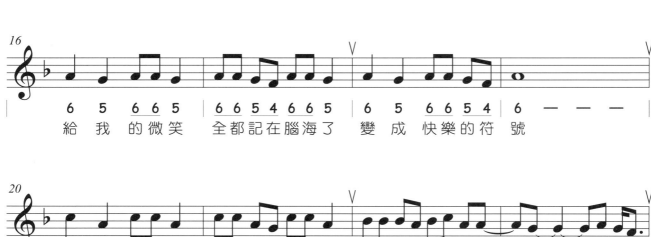

16
6 5 6 6 5 | 6 6 5 4 6 6 5 | 6 5 6 6 5 4 | 6 — — — |
給 我 的 微笑 全 都 記 在 腦 海 了 變 成 快 樂 的 符 號

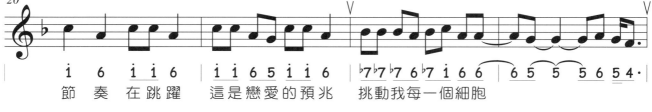

20
i 6 i 1 6 | i i 1 6 5 i i 6 | ♭7 7 7 6 7 i 6 6 | 6 5 5 5 6 5 4· |
節 奏 在 跳 躍 這 是 戀 愛 的 預 兆 挑 動 我 每 一 個 細 胞

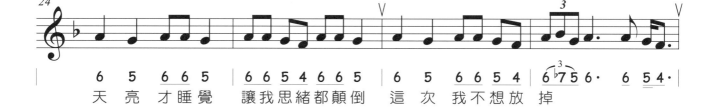

24
6 5 6 6 5 | 6 6 5 4 6 6 5 | 6 5 6 6 5 4 | 6 ♭7 5 6· 6 5 4· |
天 亮 才 睡 覺 讓 我 思 緒 都 顛 倒 這 次 我 不 想 放 掉

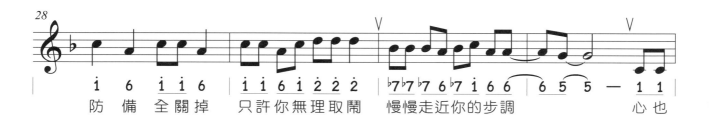

28
i 6 i 1 6 | i i 1 6 i 2 2 2 | ♭7 7 7 6 7 i 6 6 | 6 5 5 — 1 1 |
防 備 全 關 掉 只 許 你 無 理 取 鬧 慢 慢 走 近 你 的 步 調 心 也

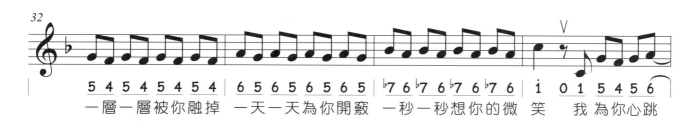

32
5 4 5 4 5 4 5 4 | 6 5 6 5 6 5 6 5 | ♭7 6 7 6 7 6 7 6 | i 0 1 5 4 5 6 |
一 層 一 層 被 你 融 掉 一 天 一 天 為 你 開 竅 一 秒 一 秒 想 你 的 微 笑 我 為 你 心 跳

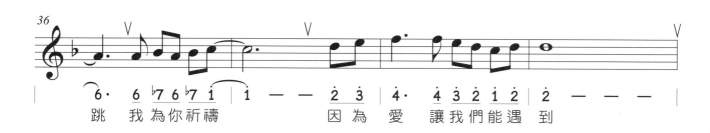

36
6· 6 ♭7 6 ♭7 1 | 1 — — 2 3 | 4· 4 3 2 1 2 | 2 — — — |
跳 我 為 你 祈 禱 因 為 愛 讓 我 們 能 遇 到

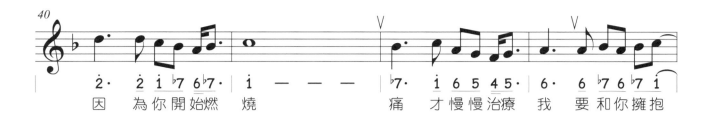

因 為你開始燃 燒　　　　痛　才慢慢治療 我　要和你擁抱

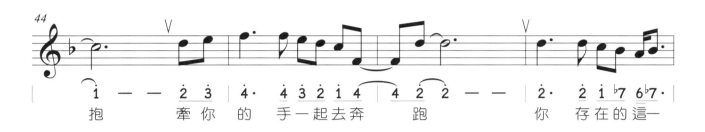

抱　　牽你的 手一起去奔 　跑　　　　你　存在的這一

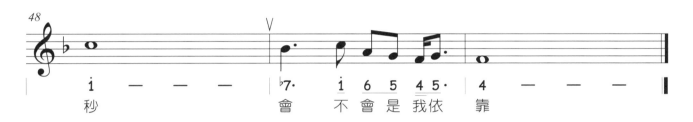

秒　　　　　會　不會是我依 靠

私奔到月球

中文流行歌曲

曲：阿信　詞：阿信

♫ 〈私奔到月球〉收錄於五月天 2007 年發行的演唱會現場專輯《離開地球表面 Jump! The World 2007 極限大碟》中，與歌手陳綺貞一起合作演唱。

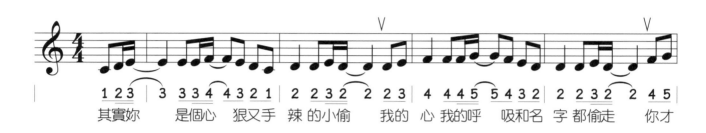

其實妳　是個心 狠又手 辣的小偷 我的 心 我的呼 吸和名 字都偷走　你才

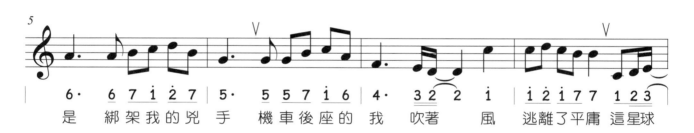

是　綁架我的兇 手　機車後座的 我　吹著　風　逃離了平庸 這星球

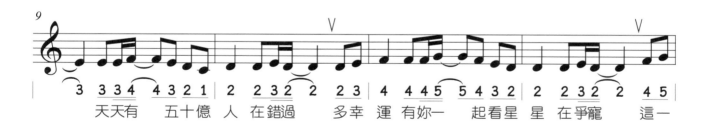

天天有　五十億 人 在錯過　多幸 運 有妳一　起看星 星 在爭寵　這一

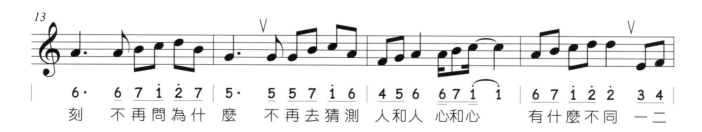

刻　不再問為什 麼　不再去猜測 人和人 心和心　有什麼不同 一二

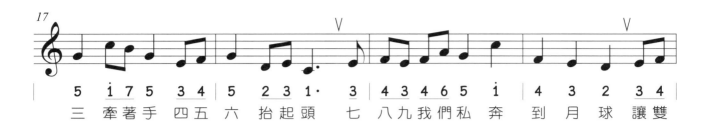

17

| 5 | i̲ 7̲ 5 | 3̲ 4̲ | 5 | 2̲ 3̲ 1· | 3 | 4̲ 3̲ 4̲ 6̲ 5̲ | i̇ | 4 3 2 | 3̲ 4̲ |

三 牽著手 四五 六 抬起頭 七 八九我們私 奔 到 月 球 讓雙

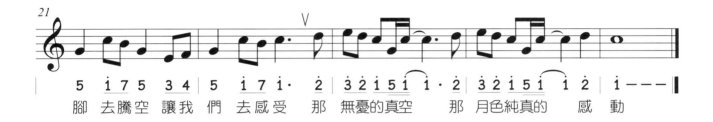

21

| 5 | i̲ 7̲ 5 | 3̲ 4̲ | 5 | i̲ 7̲ 1· | 2̇ | 3̲2̲1̲5̲1̲ | i̇ ·2̇ | 3̲2̲1̲5̲1̲ | 1̲ 2̲ | i̇ — — |

腳 去騰空 讓我 們 去感受 那 無憂的真空 那 月色純真的 感 動

OP：認真工作室
SP：相信音樂國際股份有限公司

載著你

動畫電影《天空之城》片尾曲

曲：久石讓

♫ 優美的旋律中有一些臨時升降記號需要注意（升 Fa、升 Sol）。

♫ 最高音是高音 La，吹奏時注意音和音的銜接。

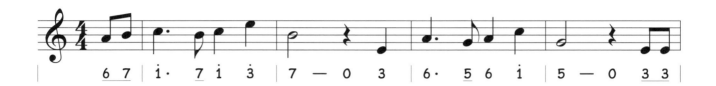

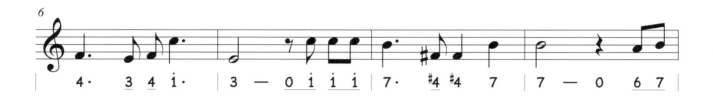

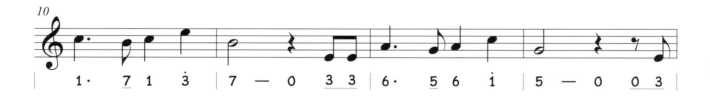

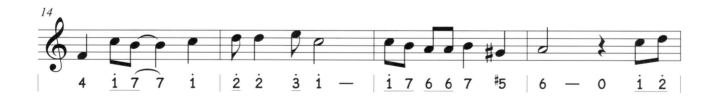

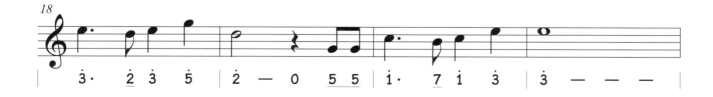

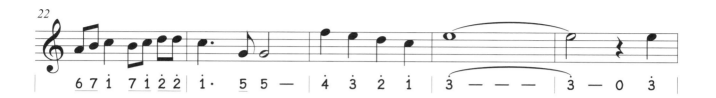

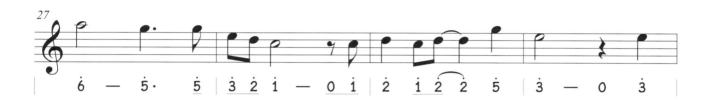

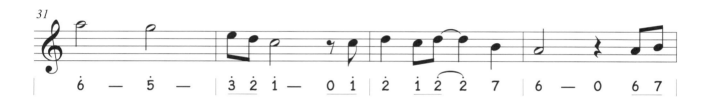

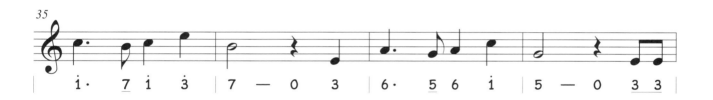

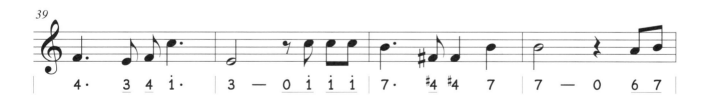

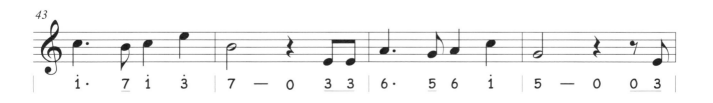

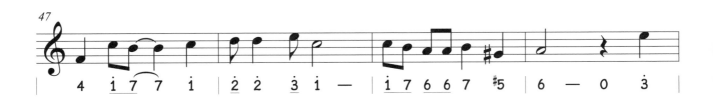

47

4 <u>1 7</u> 7 1 | <u>2</u> 2 <u>3</u> 1 — | <u>1 7</u> 6 <u>6 7</u> #5 | 6 — 0 <u>3</u> |

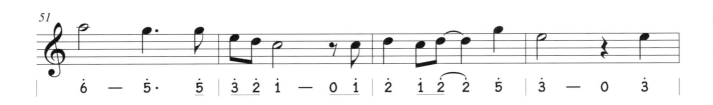

51

6 — 5· 5 | <u>3 2</u> 1 — 0 1 | 2 <u>1 2</u> 2 5 | 3 — 0 <u>3</u> |

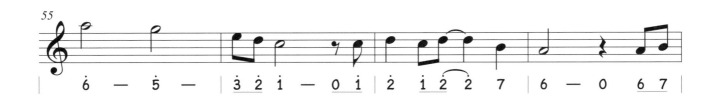

55

6 — 5 — | <u>3 2</u> 1 — 0 1 | 2 <u>1 2</u> 2 7 | 6 — 0 <u>6 7</u> |

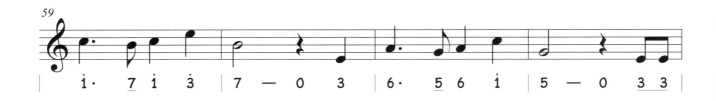

59

1· 7 1 3 | 7 — 0 3 | 6· 5 6 1 | 5 — 0 <u>3 3</u> |

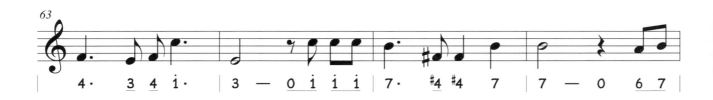

63

4· <u>3 4</u> 1· | 3 — 0 <u>1</u> <u>1</u> | 7· #4 #4 7 | 7 — 0 <u>6 7</u> |

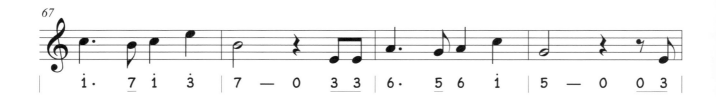

67

1· 7 1 3 | 7 — 0 <u>3 3</u> | 6· 5 6 1 | 5 — 0 0 <u>3</u> |

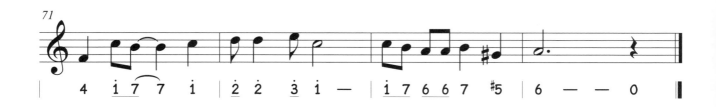

71

4 <u>1 7</u> 7 1 | <u>2</u> 2 <u>3</u> 1 — | <u>1 7</u> 6 <u>6 7</u> #5 | 6 — — 0 ‖

光年之外

中文流行歌曲

曲：G.E.M. 鄧紫棋　　詞：G.E.M. 鄧紫棋

♫ 〈光年之外〉收錄於鄧紫棋於 2016 年發行的同名專輯《光年之外》中，同時也是電影《Passengers》中國區主題曲。整首歌曲節奏感強烈，每一種節奏都要吹奏準確才能展現出這首歌曲的特色與風格喔！

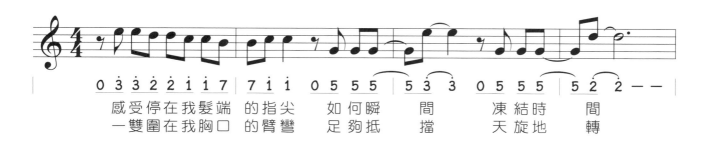

0 3 3 2 2 1 1 7　7 1 1　0 5 5 5　5 3 3　0 5 5 5　5 2 2 — —

感受停在我髮端 的指尖　如何瞬　間　凍結時　間
一雙圍在我胸口 的臂彎　足夠抵　擋　天旋地　轉

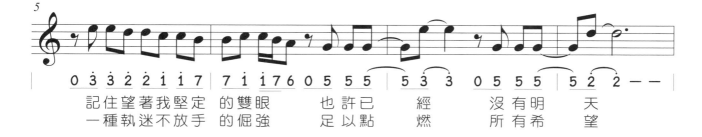

0 3 3 2 2 1 1 7　7 1 1 7 6 0 5 5 5　5 3 3　0 5 5 5　5 2 2 — —

記住望著我堅定 的雙眼　也許已　經　沒有明　天
一種執迷不放手 的倔強　足以點　燃　所有希　望

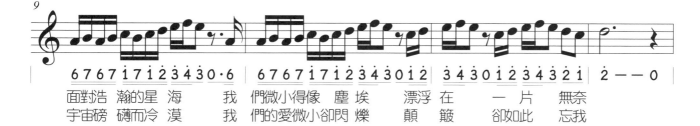

6 7 6 7 1 7 1 2 3 4 3 0·6　6 7 6 7 1 7 1 2 3 4 3 0 1 2　3 4 3 0 1 2 3 4 3 2 1　2 — — 0

面對浩 瀚的星 海　我 們微小得像 塵埃　漂浮在　一 片　無奈
宇宙磅 礡而冷 漠　我 們的愛微小卻閃 爍　顛 簸　卻如此　忘我

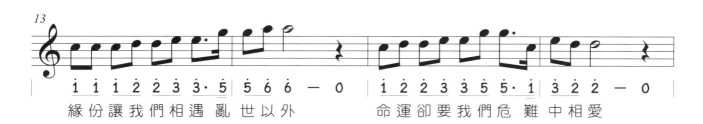

1 1 1 2 2 3 3·5　5 6 6 — 0　1 2 2 3 3 5 5·1　3 2 2 — 0

緣 份讓我們相遇 亂 世以外　　命 運卻要我們危 難 中相愛

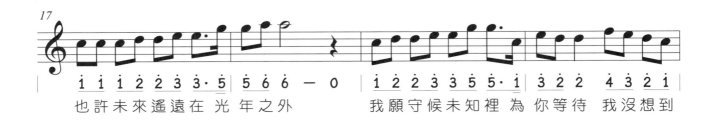

17

i i i 2 2 3 3·5 | 5 6 6 — 0 | i 2 2 3 3 5 5·i | 3 2 2 4 3 2 i |

也 許 未 來 遙 遠 在 光 年 之 外　　我 願 守 候 未 知 裡 為 你 等 待 我 沒 想 到

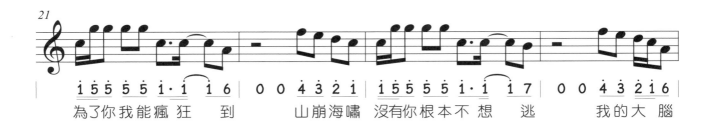

21

i 5 5 5 5 i·i 1 6 | 0 0 4 3 2 1 | i 5 5 5 5 i·i 1 7 | 0 0 4 3 2 1 6 |

為 了 你 我 能 瘋 狂 到　　山 崩 海 嘯 沒 有 你 根 本 不 想 逃　　我 的 大 腦

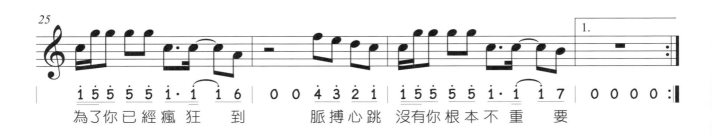

25

i 5 5 5 5 i·i 1 6 | 0 0 4 3 2 1 | i 5 5 5 5 i·i 1 7 | 0 0 0 0 :‖

　　　　　　　　　　　　　　　　　　　　　　1.

為 了 你 已 經 瘋 狂 到　　脈 搏 心 跳 沒 有 你 根 本 不 重 要

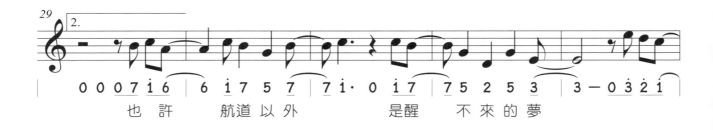

29　2.

0 0 0 7 1 6 | 6 i 7 5 7 | 7 i · 0 i 7 | 7 5 2 5 3 | 3 — 0 3 2 i |

也 許　 航 道 以 外　　是 醒　 不 來 的 夢

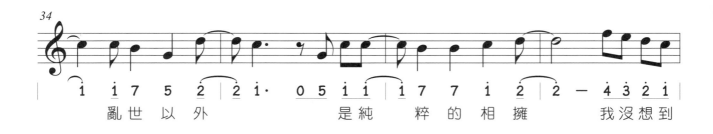

34

i i 7 5 2 | 2 i · 0 5 1 1 | i 7 7 i 2 | 2 — 4 3 2 i |

亂 世 以 外　　是 純　 粹 的 相 擁 我 沒 想 到

38

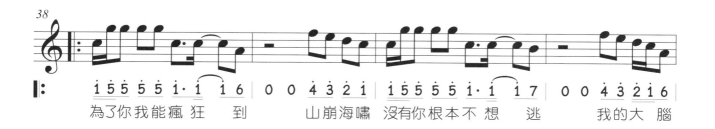

1 5 5 5 5 1 · 1 | 1 6 0 0 4 3 2 1 | 1 5 5 5 5 1 · 1 | 1 7 0 0 4 3 2 1 6

為了你我能瘋狂 到　　山崩海嘯 沒有你根本不 想　　逃　我的大 腦

42

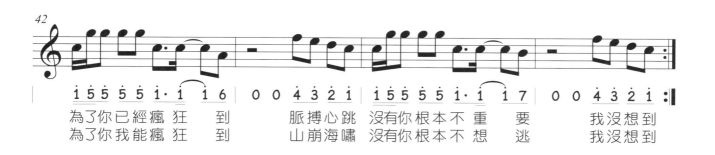

1 5 5 5 5 1 · 1 | 1 6 0 0 4 3 2 1 | 1 5 5 5 5 1 · 1 | 1 7 0 0 4 3 2 1

為了你已經瘋狂 到　　脈搏心跳 沒有你根本不 重　　要　我沒想到
為了你我能瘋狂 到　　山崩海嘯 沒有你根本不 想　　逃　我沒想到

Moon River

電影《第凡內早餐》歌曲

詞曲：Henry Mancini、Johnny Mercer

♫ 這首著名的歌曲於 1961 年由美國作曲家亨利‧曼西尼 (Henry Mancini) 作曲，為奧黛麗‧赫本 (Audrey Hepburn) 所主演的電影《第凡內早餐》(Breakfast at Tiffany's) 所譜寫。

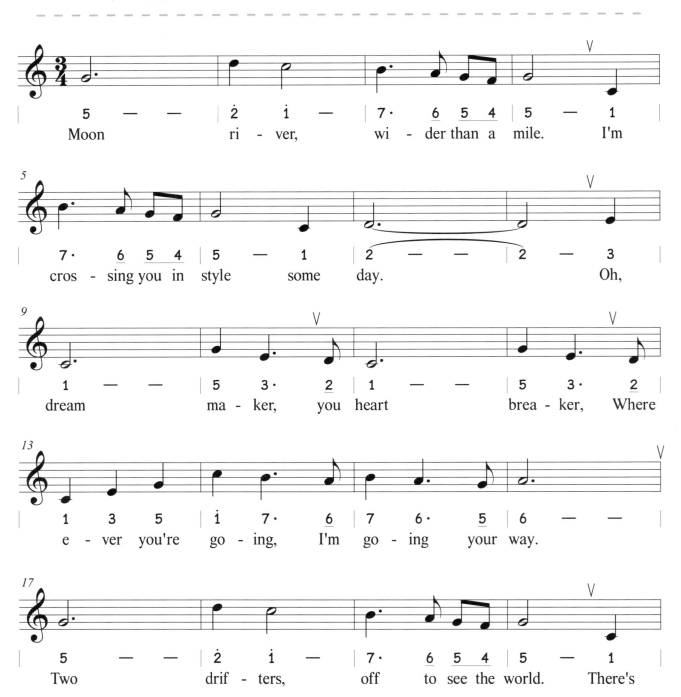

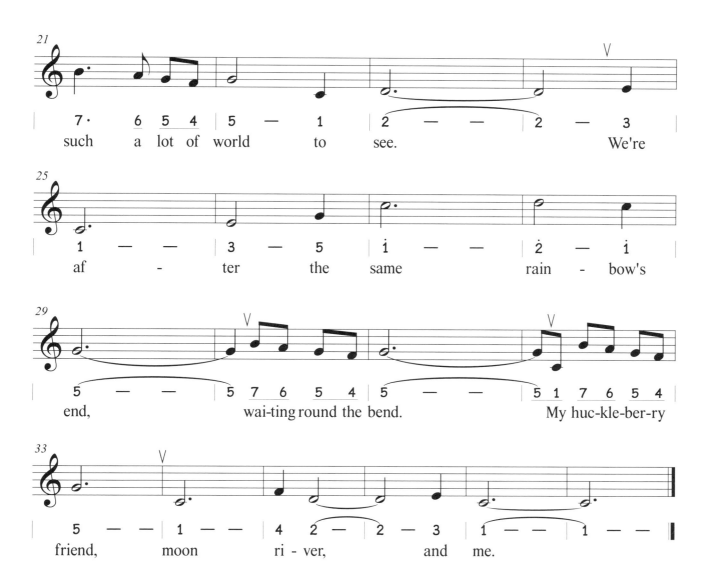

瑟魯之歌

動畫電影《地海戰記》插曲

曲：谷山浩子

🎵 調號為降 Si（F 大調），表示整首曲子中的 Si 都要吹奏為降 Si。

🎵 收錄於日本女歌手手嶌葵於 2006 年發表的個人單曲作品中，並同時為宮崎駿之子—宮崎吾朗所編導的動畫作品《地海戰記》中的插曲。

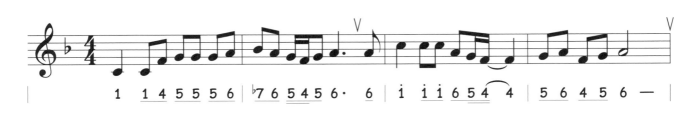

1　1 4 5 5 5 6 | ♭7 6 5 4 5 6· 6 | i　i i 6 5 4　4 | 5 6 4 5 6 — |

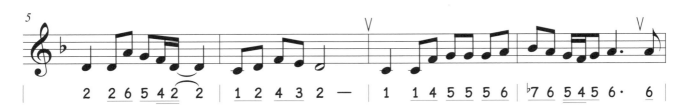

2　2 6 5 4 2　2 | 1 2 4 3 2 — | 1　1 4 5 5 5 6 | ♭7 6 5 4 5 6· 6 |

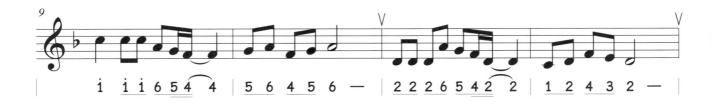

i　i i 6 5 4　4 | 5 6 4 5 6 — | 2 2 2 6 5 4 2　2 | 1 2 4 3 2 — |

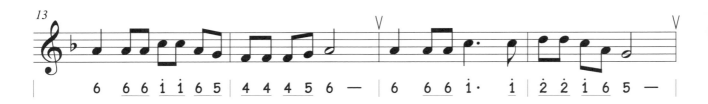

6　6 6 i i 1 6 5 | 4 4 4 5 6 — | 6　6 6 i· i | i 2 2 1 6 5 — |

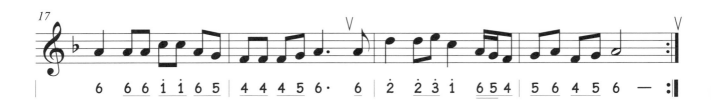

6　6 6 i 1 6 5 | 4 4 4 5 6· 6 | 2　2 3 1　6 5 4 | 5 6 4 5 6 — :‖

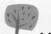

簡單愛

中文流行歌曲

<div align="right">曲：周杰倫　詞：徐若瑄</div>

♫ 調號為升 Fa（G 大調），表示整首曲子中的 Fa 都要吹奏為升 Fa。

♫ 收錄於周杰倫 2001 年發行的專輯《范特西》中。這首歌在 2001 年 HitFM 聯播網年度百首單曲中，位居亞軍的位置，可見其受歡迎之程度。

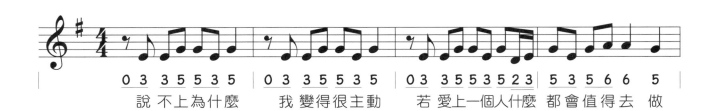

```
0 3  3 5 5 3 5 | 0 3  3 5 5 3 5 | 0 3  3 5 5 3 5 2 3 | 5 3 5 6 6   5 |
說 不上為什麼      我 變得很主動      若 愛上一個人什麼 都會值得去  做
```

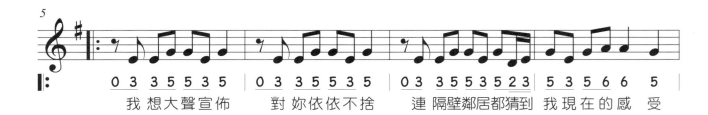

```
0 3  3 5 5 3 5 | 0 3  3 5 5 3 5 | 0 3  3 5 5 3 5 2 3 | 5 3 5 6 6   5 |
我 想大聲宣佈      對 妳依依不捨      連 隔壁鄰居都猜到 我現在的感  受
```

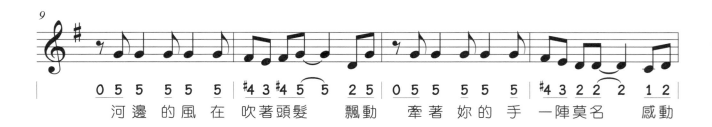

```
0 5 5  5 5 5 | #4 3 #4 5  5   2 5 | 0 5 5  5 5 5 | #4 3 2 2  2  1 2 |
河 邊 的 風 在  吹 著 頭 髮  飄   動      牽 著 妳 的 手  一 陣 莫 名  感 動
```

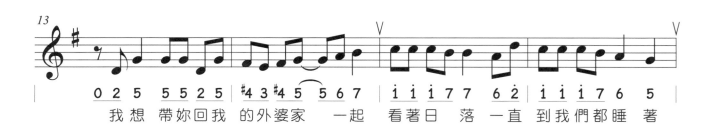

```
0 2 5  5 5 2 5 | #4 3 #4 5  5 6 7 | i i i 7 7  6 2 | i i i 7 6  5 |
我 想 帶妳回我 的外婆家    一 起  看著日 落 一直  到我們都睡 著
```

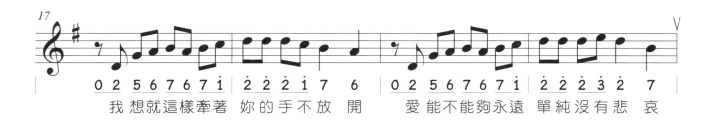

我 想就這樣牽著 妳的手不放 開　愛 能不能夠永遠 單純沒有悲 哀

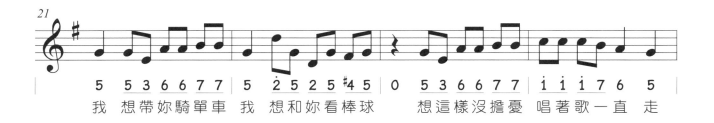

我 想帶妳騎單車 我 想和妳看棒球　想這樣沒擔憂 唱著歌一直 走

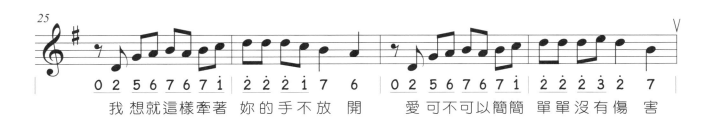

我 想就這樣牽著 妳的手不放 開　愛 可不可以簡簡 單單沒有傷 害

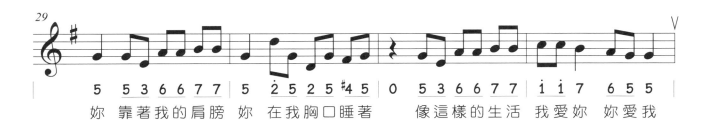

妳 靠著我的肩膀 妳 在我胸口睡著　像這樣的生活 我愛妳 妳愛我

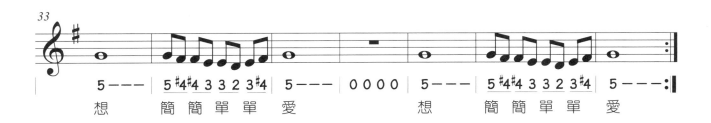

想　簡簡單單愛　　　想　簡簡單單愛

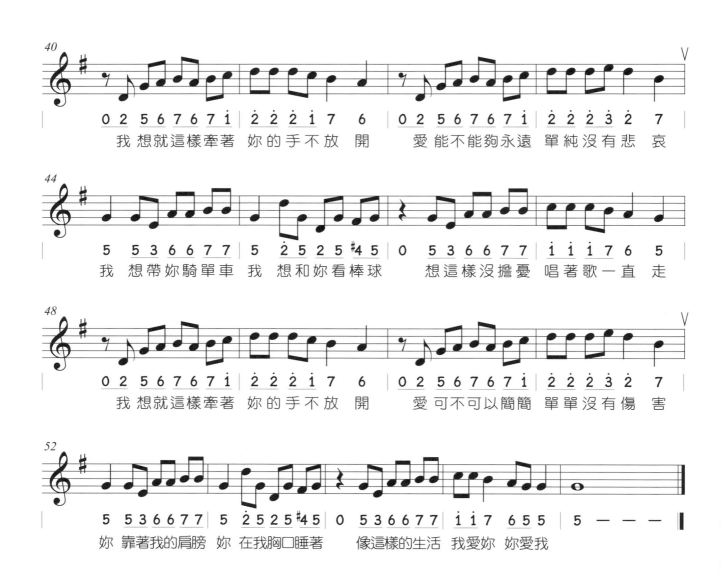

我 想就這樣牽著 妳的手不放 開　　　愛 能不能夠永遠 單純沒有悲 哀

我 想帶妳騎單車 我 想和妳看棒球　想這樣沒擔憂 唱著歌一直 走

我 想就這樣牽著 妳的手不放 開　　　愛 可不可以簡簡 單單沒有傷 害

妳 靠著我的肩膀 妳 在我胸口睡著　像這樣的生活 我愛妳 妳愛我

寶貝（In A Day)

中文流行歌曲

曲：張懸　詞：張懸

♪ 調號為升 Fa（G 大調），表示整首曲子中的 Fa 都要吹奏為升 Fa。

♪ 收錄於張懸在 2006 年所發行的《My Life Will…》專輯之中，曲風溫馨，吹奏時勿用過強的力度。

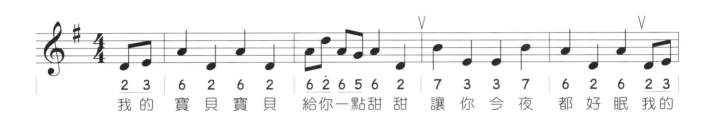

我的 寶貝寶貝 給你一點甜甜 讓你今夜 都好眠我的

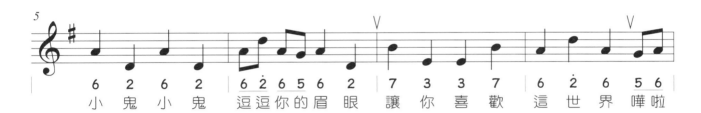

小鬼 小鬼 逗逗你的眉眼 讓你喜歡 這世界嘩啦

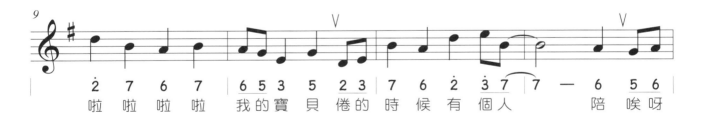

啦 啦 啦 啦 我的寶貝 倦的時候有個人 陪 唉呀

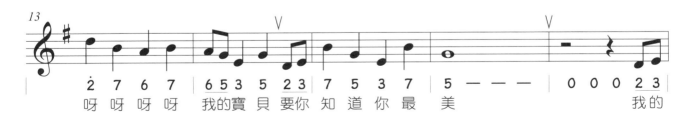

呀 呀 呀 呀 我的寶貝 要你知道你最 美 我的

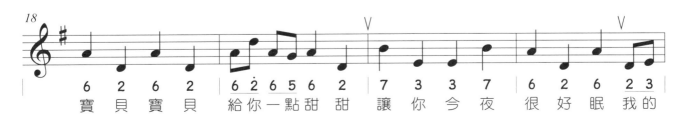

寶貝 寶貝 給你一點甜甜 讓你今夜 很好眠我的

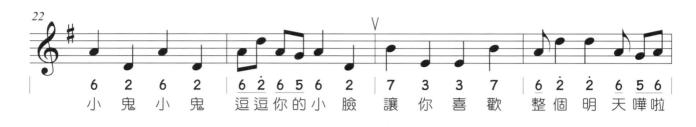

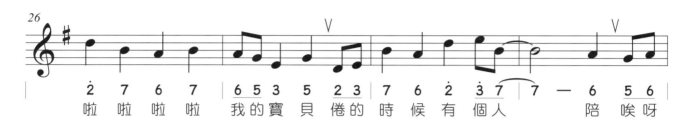

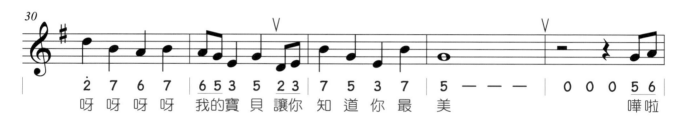

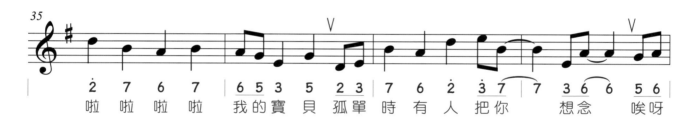

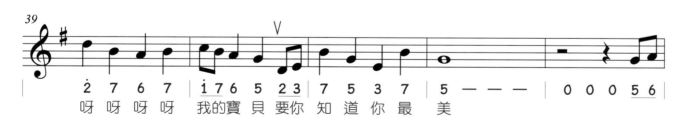

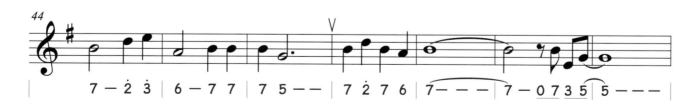

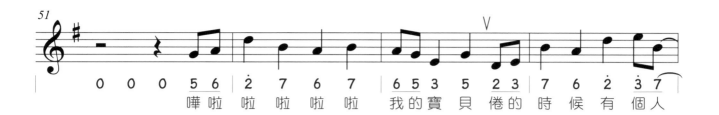

51

0 0 0 0 5 6 | 2 7 6 7 | 6 5 3 5 2 3 | 7 6 2 3 7

嘩 啦 啦 啦 啦 啦　我 的 寶 貝 倦 的 時 候 有 個 人

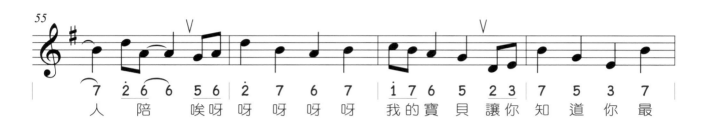

55

7 2 6 6 5 6 | 2 7 6 7 | 1 7 6 5 2 3 | 7 5 3 7

人 陪 唉 呀 呀 呀 呀 呀　我 的 寶 貝 讓 你 知 道 你 最

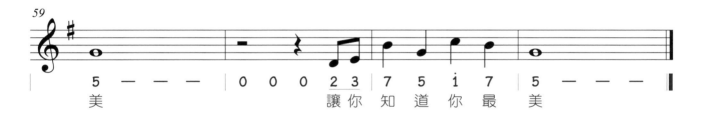

59

5 — — — | 0 0 0 2 3 | 7 5 1 7 | 5 — — —

美　　　　　讓 你 知 道 你 最 美

有你的地方是天堂

電視劇《春天後母心》片頭曲

曲：徐嘉良　詞：李岩修

♪ 本曲由王羚柔演唱，收錄於 1998 年發行的《春天後母心 1》連續劇原聲帶中。雖然至今發行已久，但仍常作為學齡兒童母親節歌曲教材傳唱中。

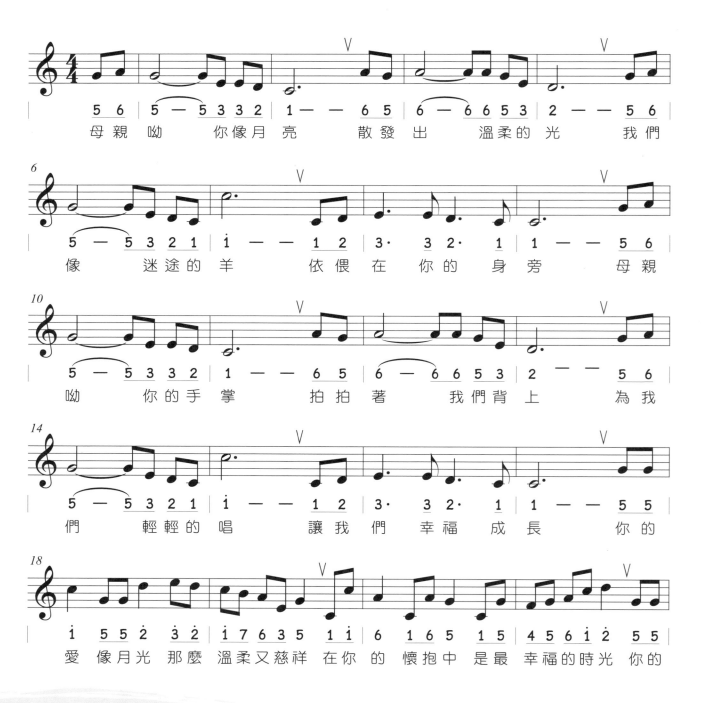

母親呦　你像月亮　散發出　溫柔的光　我們

像　迷途的羊　依偎在　你的　身旁　母親

呦　你的手掌　拍拍著　我們背上　為我

們　輕輕的唱　讓我們　幸福　成長　你的

愛　像月光那麼　溫柔又慈祥　在你的　懷抱中　是最　幸福的時光　你的

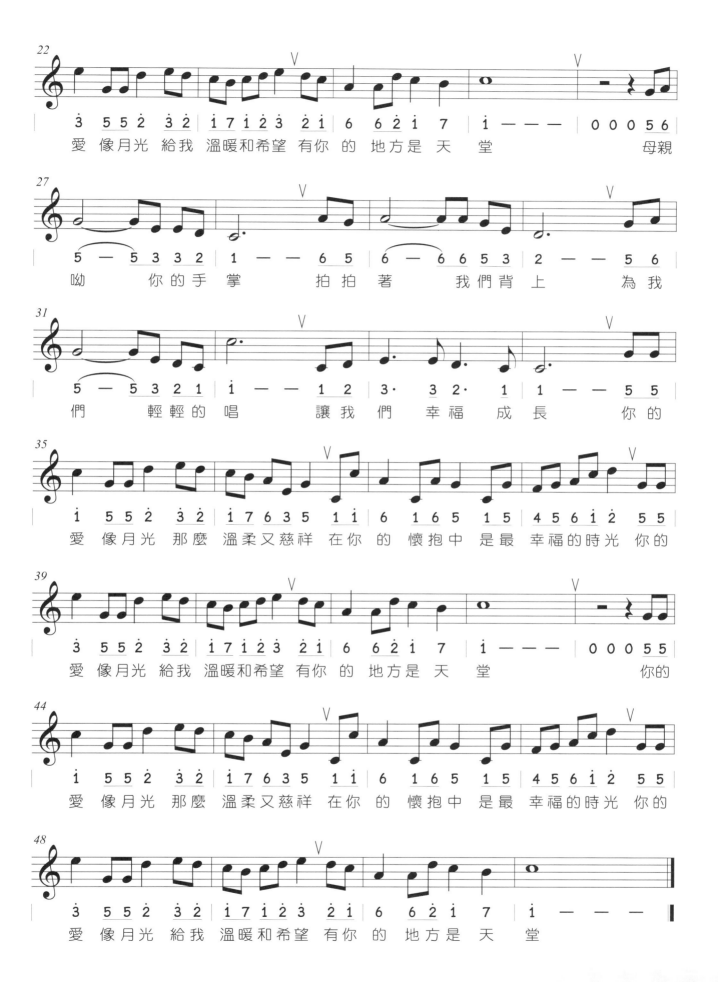

幻化成風

動畫電影《貓的報恩》片尾曲

曲：辻亞彌乃

♫ 調號為降 Si（F 大調），表示整首曲子中的 Si 都要吹奏為降 Si。

♫ 此曲收錄於日本女歌手辻亞彌乃 2002 年發行的個人單曲中，同時也是宮崎駿動畫作品《貓的報恩》的片尾曲。輕快活潑的旋律廣受喜愛，也曾被歌手梁靜茹翻唱成歌曲〈大手拉小手〉，收錄於 2006 年發行的專輯《親親》中。

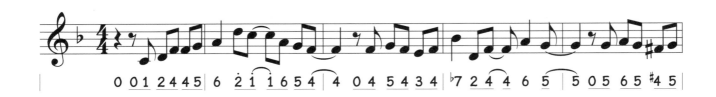

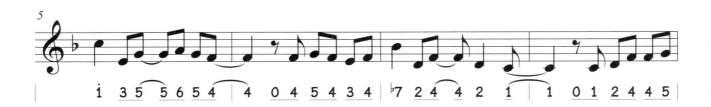

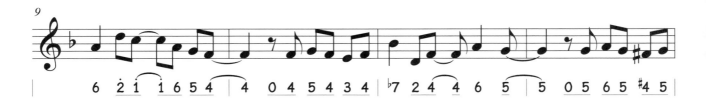

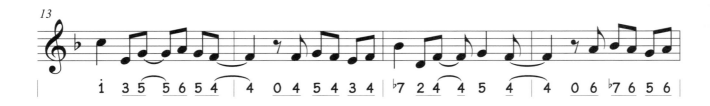

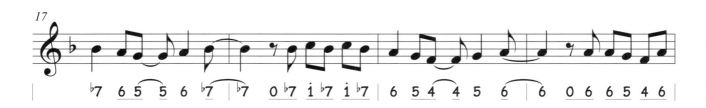

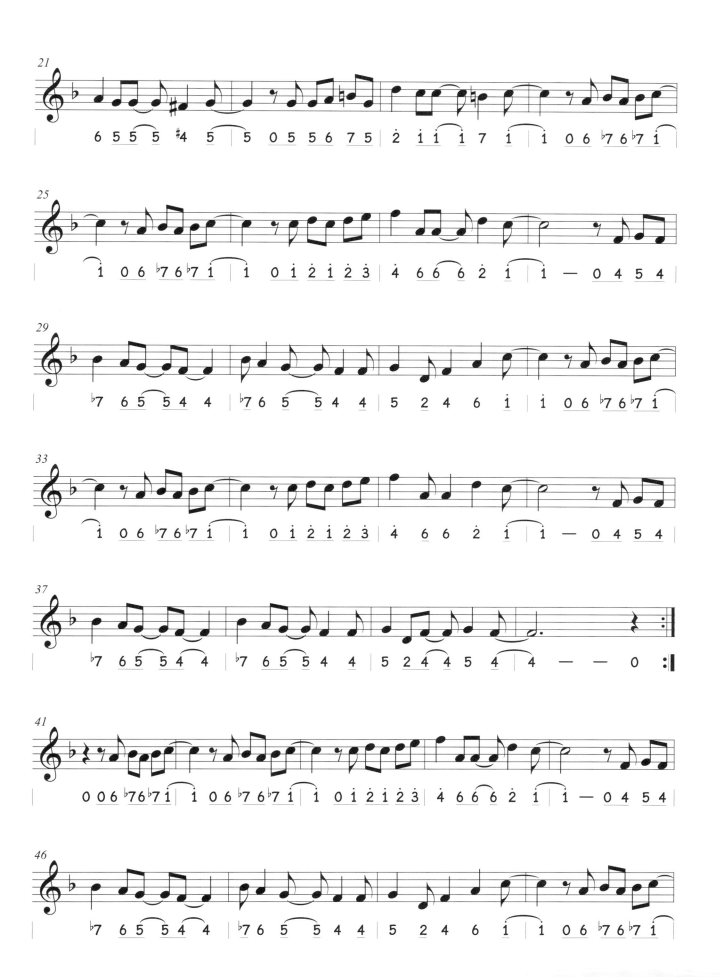

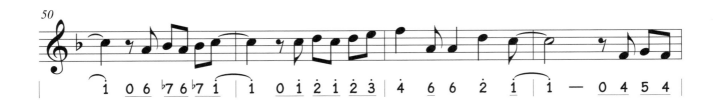

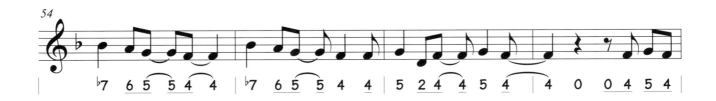

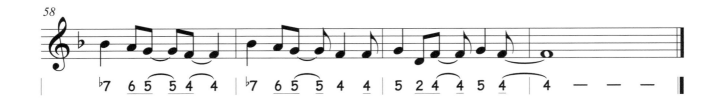

大家來跳舞
動畫《櫻桃小丸子》片頭曲

曲：織田哲郎

♫ 〈大家來跳舞〉這首歌曲是《櫻桃小丸子》作者櫻桃子親自作詞，由日本樂
團 B.B.QUEENS 於 1990 年發行的單曲。隨著櫻桃小丸子在亞洲地區其他國
家播出，這首曲子也跟著被改編成許多版本，台灣最知名版本為范曉萱的翻
唱版本〈稍息立正站好〉。

♫ **連續記號 𝄋（義語：Dal Segno，簡稱 D.S.）**：表示從記號處再奏。吹奏至「D.S.」
記號後，回到「𝄋」記號處再次重複。

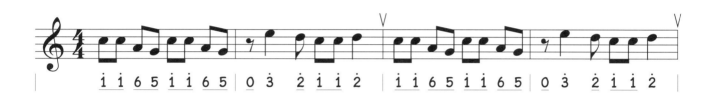

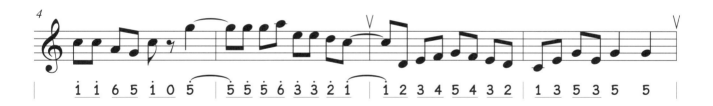

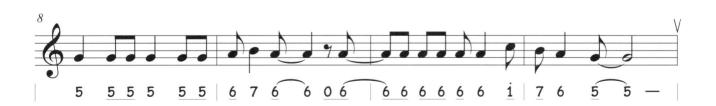

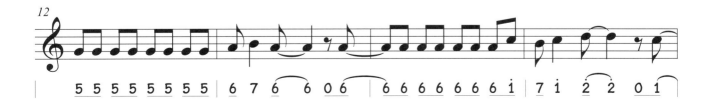

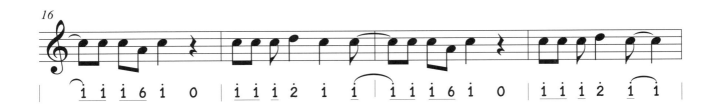

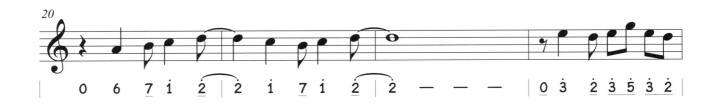

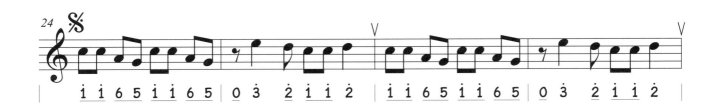

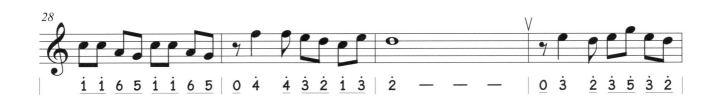

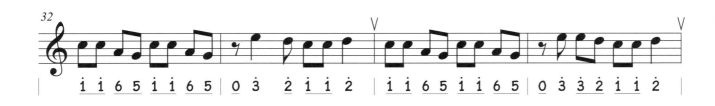

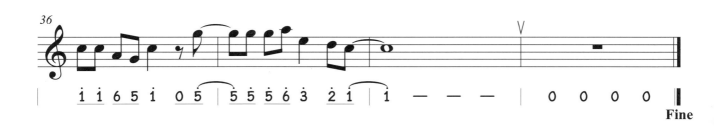

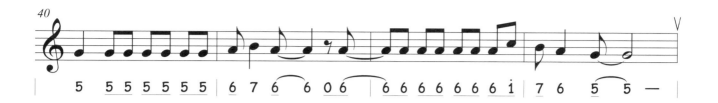

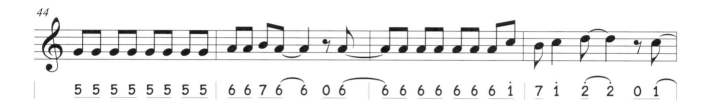

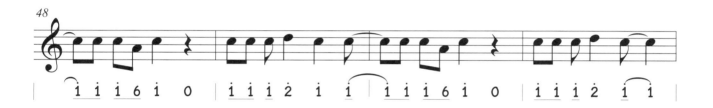

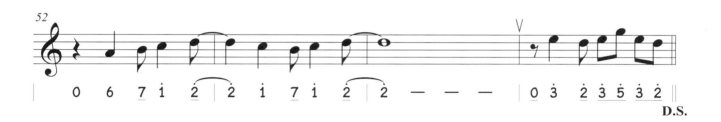

青花瓷

中文流行歌曲

曲：周杰倫　詞：方文山

♫ 調號為升 Fa（G 大調），表示整首曲子中的 Fa 都要吹奏為升 Fa。

♫ 收錄於周杰倫 2007 年發行的專輯《我很忙》中，旋律使用五聲音階編寫，因此只會吹奏到 Sol、La、Si、Re、Mi 這幾個音。

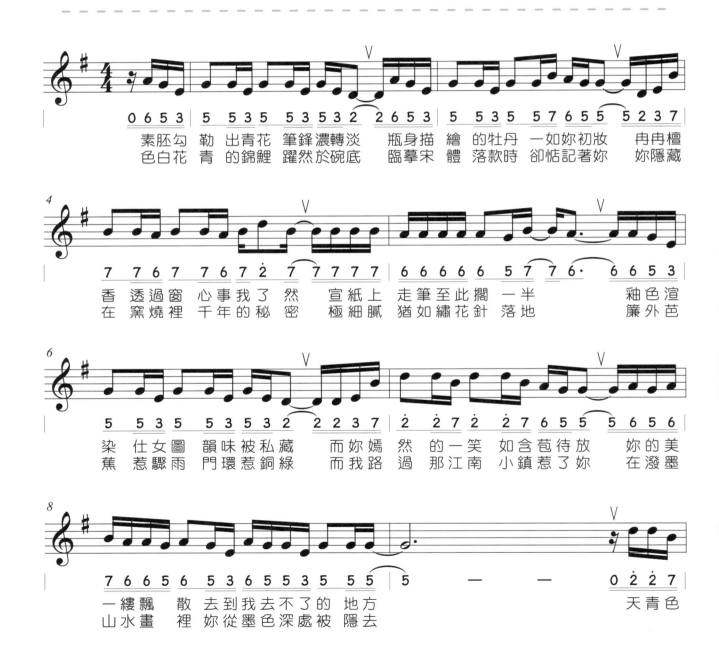

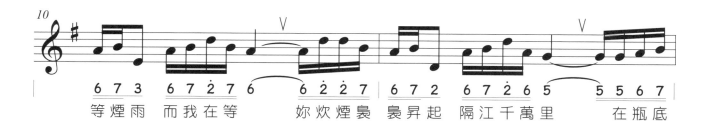

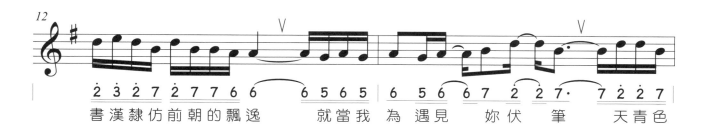

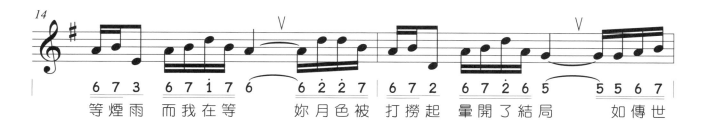

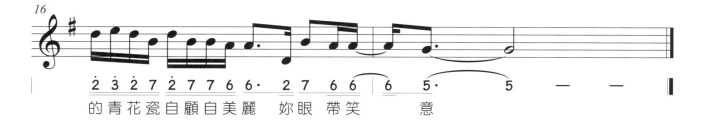

OP：JVR Music Int'l Ltd.

母親

動畫電影《龍貓》插曲

曲：久石讓

♫ 調號為降 Si（F 大調），表示整首曲子中的 Si 都要吹奏為降 Si。

♫ 〈母親〉這首曲子有如和煦的冬日陽光般，給人溫暖的感覺，吹奏時要用心感受樂句，演奏速度行板即可。

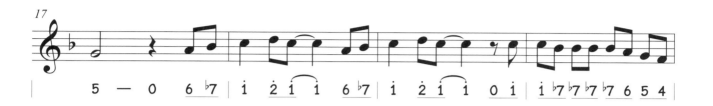

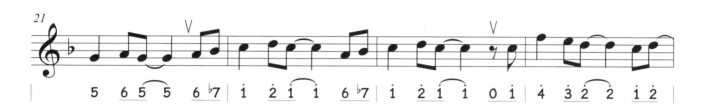

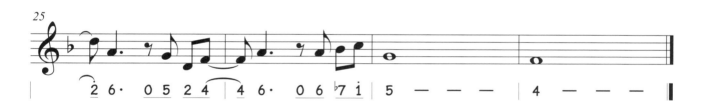

看得見海的街道

動畫電影《魔女宅急便》插曲

曲：久石讓

♫ 調號為降 Si（D 小調），表示整首曲子中的 Si 都要吹奏為降 Si。

♫ 旋律以 D 小調編寫，因此聽起來有種惆悵、陰鬱的感覺，演奏時要特別注意大音域的吹奏，指法變換與用氣上都要盡量連接流暢。

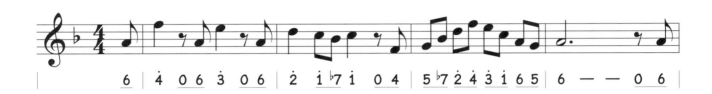

6 | 4̇ 0 6 3 0 6 | 2̇ 1̇ 7̇1 0 4 | 5̇7̇2̇4̇3̇1̇6̇5 | 6 — — 0 6

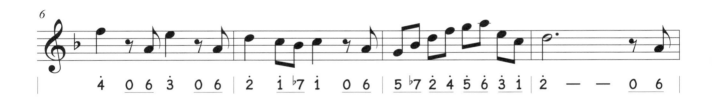

4̇ 0 6 3 0 6 | 2̇ 1̇ 7̇1 0 6 | 5̇7̇2̇4̇5̇6̇3̇1 | 2̇ — — 0 6

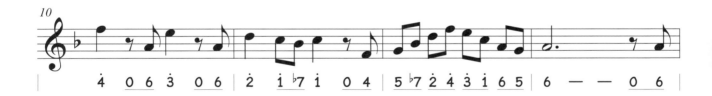

4̇ 0 6 3 0 6 | 2̇ 1̇ 7̇1 0 4 | 5̇7̇2̇4̇3̇1̇6̇5 | 6 — — 0 6

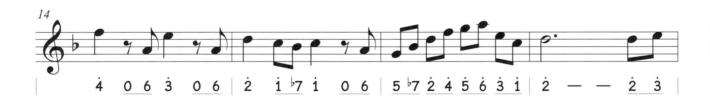

4̇ 0 6 3 0 6 | 2̇ 1̇ 7̇1 0 6 | 5̇7̇2̇4̇5̇6̇3̇1 | 2̇ — — 2̇ 3

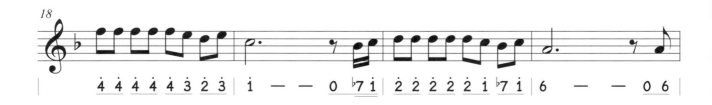

4̇ 4̇ 4̇ 4̇ 4̇ 3̇ 2̇ 3 | 1̇ — — 0 7̇1 | 2̇ 2̇ 2̇ 2̇ 2̇ 1̇ 7̇1 | 6 — — 0 6

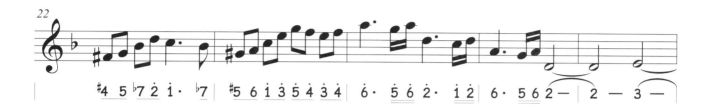

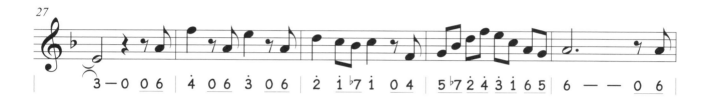

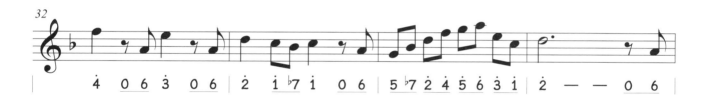

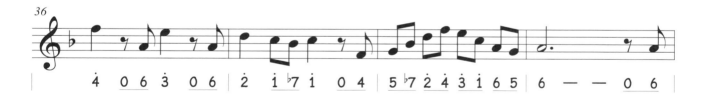

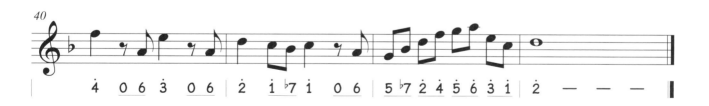

道別了夏天

動畫電影《來自紅花坂》主題曲

♫ 此曲原為 1974 年所發行的老歌，在由日本女歌手手嶌葵重新翻唱後，成為
動畫電影《來自紅花坂》的主題曲。旋律以 A 小調編寫，優美的旋律線條中
像在訴說著什麼心事般，吹奏時特別注意大音域的連接與指法變換。

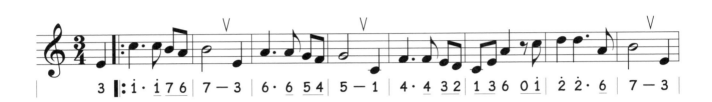

3 | i· i76 | 7－3 | 6· 6 54 | 5－1 | 4· 4 32 | 1 36 0i | 2 2· 6 | 7－3 |

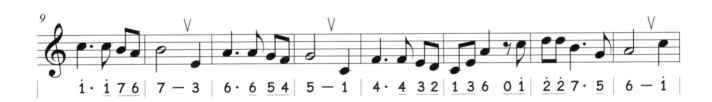

9

| i· i76 | 7－3 | 6· 6 54 | 5－1 | 4· 4 32 | 1 36 0i | 2 27· 5 | 6－i |

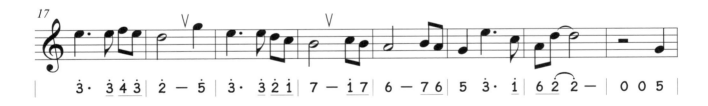

17

| 3· 3 43 | 2－5 | 3· 3 2 i | 7－i 7 | 6－76 | 5 3· i | 6 2 2－ | 0 05 |

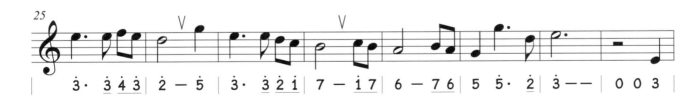

25

| 3· 3 43 | 2－5 | 3· 3 2 i | 7－i 7 | 6－76 | 5 5· 2 | 3－－ | 0 03 |

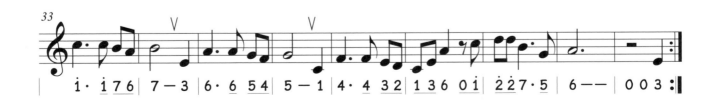

33

| i· i76 | 7－3 | 6· 6 54 | 5－1 | 4· 4 32 | 1 36 0i | 2 27· 5 | 6－－ | 0 03 |

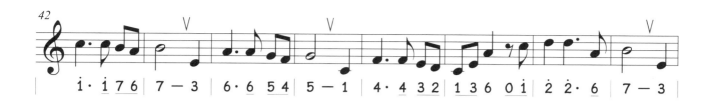

42

i· i 7 6 | 7 — 3 | 6· 6 5 4 | 5 — 1 | 4· 4 3 2 | 1 3 6 0 i | 2 2· 6 | 7 — 3 |

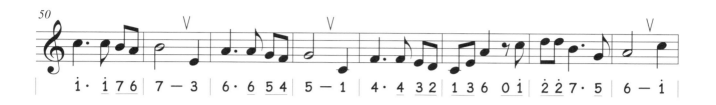

50

i· i 7 6 | 7 — 3 | 6· 6 5 4 | 5 — 1 | 4· 4 3 2 | 1 3 6 0 i | 2 2 7· 5 | 6 — i |

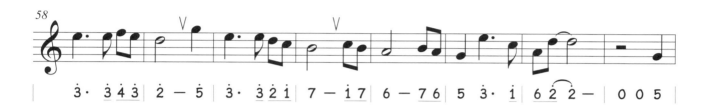

58

3· 3 4 3 | 2 — 5 | 3· 3 2 i | 7 — i 7 | 6 — 7 6 | 5 3· i | 6 2 2 — | 0 0 5 |

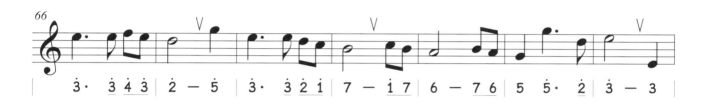

66

3· 3 4 3 | 2 — 5 | 3· 3 2 i | 7 — i 7 | 6 — 7 6 | 5 5· 2 | 3 — 3 |

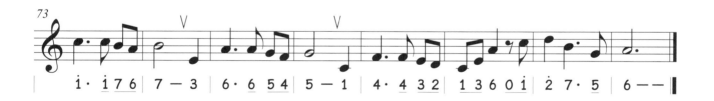

73

i· i 7 6 | 7 — 3 | 6· 6 5 4 | 5 — 1 | 4· 4 3 2 | 1 3 6 0 i | 2 7· 5 | 6 — — ‖

It's a Small World

美國童謠

曲：Richard Sherman / Robert Sherman

♫ 此曲為美國作曲家理查‧謝爾曼 (Richard Sherman) 與羅伯特‧謝爾曼 (Robert Sherman) 兩兄弟在 1964 年為迪士尼遊樂設施「小小世界」所作歌曲，首次播放後便大為流行。而在台灣的太平洋崇光百貨、廣三崇光百貨每逢整點前五分鐘，也能從小小世界音樂鐘聽到這個有名的旋律。

♫ 鳳飛飛於 1975 年翻唱此曲並收錄於專輯《巧合》中。

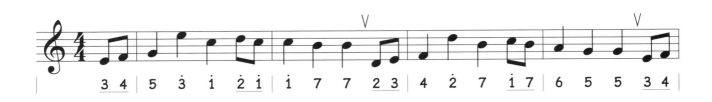

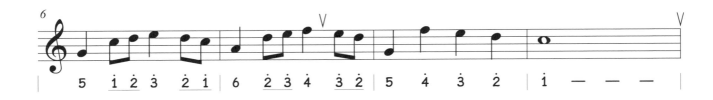

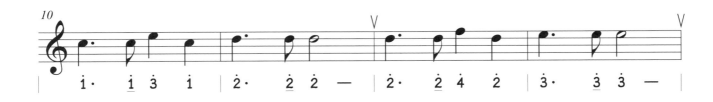

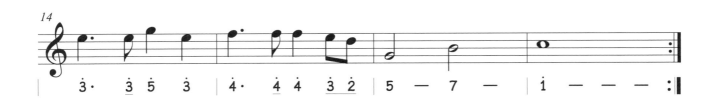

指法圖

唱名	Do	Re	Mi	Fa	Sol
記譜					
指法	❶❶❷❸ ❹❺❻❼	❶❶❷❸ ❹❺❻	❶❶❷❸ ❹❺	❶❶❷❸ ❹❻	❶❶❷❸ （獨角獸手勢）
實際按法					

唱名	La	Si	高音 Do	高音 Re	高音 Mi
記譜					
指法	❶❷ （小兔子手勢）	❶ （OK 手勢）	❷ （三角龍手勢）	❷ （魟魚手勢）	❶❷❸ ❹❺
實際按法					

指法圖示說明　● = 按全孔　◖= 按半孔

唱名	高音 Fa	高音 Sol	高音 La
記譜			
指法	❶❷❸ ❹❻	0❶❷❸	0❶❷
實際按法			

指法圖示說明　●＝按全孔　◗＝按半孔

下頁
還有喔～❤

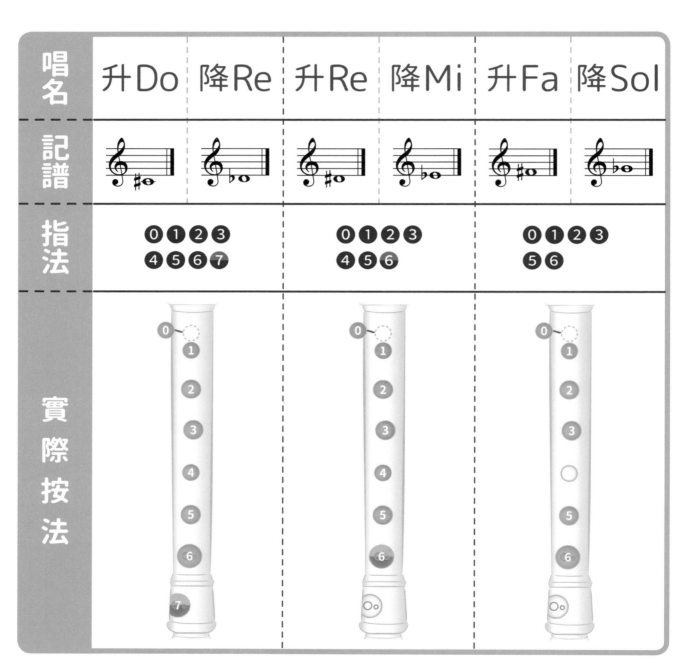

唱名	升Do	降Re	升Re	降Mi	升Fa	降Sol

指法圖示說明　● = 按全孔　◑ = 按半孔

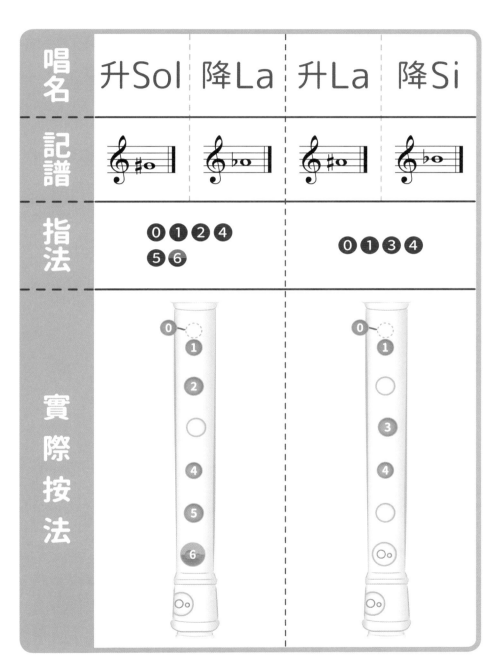

唱名	升Sol	降La	升La	降Si
記譜				
指法	❶❷❸❹❺❻		❶❶❸❹	
實際按法				

指法圖示說明　　● = 按全孔　　◗ = 按半孔

快樂四弦琴 ¹ Happy uke

- 夏威夷烏克麗麗彈奏法標準本
- 適合兒童學習與入門愛好者使用
- 熟習C、F、G烏克麗麗常用調性
- 徹底學習「搖擺、切分、三連音」三要素
- 團體教學或個別上課皆宜，演奏、彈唱技巧兼備

附演奏示範下載QR Code　**定價320元**

快樂四弦琴 ² Happy uke

- 夏威夷烏克麗麗彈奏法標準本
- 適合已具備基礎彈奏及進階愛好者使用
- 徹底學習夏威夷風格各種常用進階手法
- 熟習使用全把位概念彈奏烏克麗麗常用調性
- 團體教學或個別上課皆宜，演奏、彈唱技巧兼備

定價320元　附影音教學QR Code

烏克城堡 ¹
Ukulele Castle

- 全彩漸進式系統教學
- 五線譜、四線譜、簡譜，樂理一次貫通
- 全中文注音更適合親子互動學習
- 獨特對唱表格，彈唱更易上手，豐富背景
 伴奏音樂讓自學更有趣

附影音教學QR Code　**定價320元**

鋼琴系列

流行鋼琴自學祕笈 — 招敏慧 編著 / 定價360元 DVD
Pop Piano Secrets
最完整的基礎鋼琴學習教本，內容豐富多元，收錄多首流行歌曲鋼琴套譜，附DVD。

交響情人夢鋼琴特搜全集(1)(2)(3) — 朱怡潔、吳逸芳 編著 / 定價320元
日劇及電影《交響情人夢》劇中完整鋼琴樂譜，適度改編、難易適中。

超級星光樂譜集1~3（鋼琴版） — 朱怡潔、邱哲豐等 編著 / 定價380元
Super Star No.1~No.3 (Piano version)
61首「超級星光大道」對戰歌曲總整理，10強爭霸，好歌不寂寞。完整吉他六線譜、簡譜及和弦。

看簡譜學古典名曲 — 蟻稚匀 編著 / 定價320元 附示範音樂QR Code
學會6個基本伴奏型態就能彈奏古典名曲。全書以C大調改編，初學者也能簡單上手，樂譜採左右手簡譜形式，彈奏視譜輕鬆又快速，30首樂曲示範MP3免費下載！

輕輕鬆鬆學Keyboard — 張可葳 編著 / 定價360元 附影音QR Code
首創圖解和弦指法，簡化視譜壓力，精彩教學示範影音，一比一樂譜對照，詳細操作指引，教您如何正確使用數位鍵盤，適用於任何數位鋼琴與電子琴機種型號。

鋼琴和弦百科 — 麥書文化編輯部 編著 / 定價200元
Piano Chord Encyclopedia
漸進式教學，深入淺出了解和弦，並以簡單明瞭和弦方程式，讓你了解和弦的組合方式，每個單元都有配合的應用練習題，讓你加深記憶、舉一反三。

鋼琴動畫館（日本動漫/西洋動畫） — 朱怡潔 編著 / 定價360元 附演奏範 QR Code
Piano Power Play Series Animation No.1
收錄日本/西洋經典卡通動畫鋼琴曲，左右手鋼琴五線套譜。原曲採譜、重新編曲、適合進階彈奏者。內附日本語、羅馬拼音歌詞。附MP3全曲演奏範。

Hit101鋼琴百大首選（另有簡譜版） — 中文流行/西洋流行/中文經典/古典名曲/校園民歌 — 邱哲豐 何真真 朱怡潔 編著 / 定價480元
收錄101首歌曲，完整樂譜呈現，經適度改編、難易適中。善用音樂反覆記號編寫，每首歌曲翻頁降至最少。

Hit102中文中文流行鋼琴百大首選 — 邱哲豐、朱怡潔、嘉婉迪 編著 / 定價480元
收錄102首最經典、最多人傳唱中文流行曲。左右手完整總譜，均標註有完整歌詞、原曲速度與和弦名稱。原版、原曲採譜、經適度改編，程度難易適中。善用音樂反覆記號編寫，翻頁降至最少。

電影主題曲30選（另有簡譜版） — 朱怡潔 編著 / 定價320元
30 Movie Theme Songs Collection
30部經典電影主題曲，「B.J.單身日記：All By Myself」、「不能說的·秘密：Secret」、「魔戒三部曲：魔戒組曲」……等。電影大綱簡介、配樂介紹與曲目賞析。

Playitime 陪伴鋼琴系列 拜爾鋼琴教本(1)~(5) — 何真真、劉怡君 編著 / 每本定價250元 DVD
從最基本的演奏姿勢談起，循序漸進引導學習者奠定鋼琴基礎，並加註樂理與學習指南，涵蓋各種鋼琴彈奏技巧，內附教學示範DVD。

Playitime 陪伴鋼琴系列 拜爾併用曲集(1)~(5) — 何真真、劉怡君 編著 / (1)(2) 定價200元 CD　(3)(4)(5) 定價250元 2CD
本書內含多首活潑有趣的曲目，讓讀者藉由有趣的歌曲中加深學習成效。附贈多樣化曲風、完整彈奏的CD，是學生鋼琴發表會的良伴。

烏克麗麗系列

烏克麗麗完全入門24課 — 陳建廷 編著 / 定價360元 附影音教學 QR Code
Complete Learn To Play Ukulele Manual
烏克麗麗輕鬆入門一學就會，教學簡單易懂，內容紮實詳盡，隨書附贈影音教學示範，學習樂器完全無壓力快速上手！

烏克麗麗名曲30選 — 盧家宏 編著 / 定價360元 DVD+MP3
30 Ukulele Solo Collection
專為烏克麗麗獨奏而設計的演奏套譜，精心收錄30首名曲。隨書附演奏DVD+MP3。

烏克麗麗指彈獨奏完整教程 — 劉宗立 編著 / 定價360元 DVD
The Complete Ukulele Solo Tutorial
詳述基本樂理知識、102個常用技巧，配合高清影片示範教學，輕鬆易學。

烏克麗麗二指法完美編奏 — 陳建廷 編著 / 定價360元 DVD+MP3
Ukulele Two-finger Style Method
詳細彈奏技巧分析，並精選多首歌曲使用二指法重新編奏，二指法影像教學、歌曲彈奏示範。

烏克麗麗大教本 — 龍映育 編著 / 定價400元 DVD+MP3
Ukulele Complete textbook
有系統的講解樂理觀念，培養編曲能力，由淺入深地練習指彈技巧，基礎的指法練習、對拍彈唱、視譜訓練。

烏克麗麗彈唱寶典 — 劉宗立 編著 / 定價400元
Ukulele Playing Collection
55首熱門彈唱曲譜精心編配，包含完整前奏間奏，還原Ukulele最正統的編曲和演奏技巧。詳細的樂理知識解說，清楚的演奏技法教學及示範影音。

烏克麗麗民歌精選 — 張國霖 編著 / 定價400元
Ukulele Folk Song Collection
精彩收錄70-80年代經典民歌99首。全書以C大調採譜，彈奏簡單好上手！譜面閱讀清晰舒適，精心編排減少翻閱次數。附常用和弦表、各調音階指板圖、常用節奏&指法。

吹管樂器系列

口琴大全－複音初級教本 — 李孝明 編著 / 定價360元 DVD+MP3
Complete Harmonica Method
複音口琴初級入門標準本，適合21-24孔複音口琴。深入淺出的技術圖示、解說，全新DVD影像教學版，最全面性的口琴學習寶典。

陶笛完全入門24課 — 陳若儀 編著 / 定價360元 DVD+MP3
Complete Learn To Play Ocarina Manual
輕鬆入門陶笛一學就會！教學簡單易懂，內容紮實詳盡，隨書附影音教學示範，學習樂器完全無壓力快速上手！

豎笛完全入門24課 — 林姿均 編著 / 定價400元 附影音教學 QR Code
Complete Learn To Play Clarinet Manual
由淺入深、循序漸進地學習豎笛。詳細的圖文解說、影音示範吹奏要點。精選多首耳熟能詳的民謠及流行歌曲。

長笛完全入門24課 — 洪敬婷 編著 / 定價400元 附影音教學 QR Code
Complete Learn To Play Flute Manual
由淺入深、循序漸進地學習長笛。詳細的圖文解說、影音示範吹奏要點。精選多首影劇配樂、古典名曲。

拉弦樂器系列

二胡入門三部曲 — 黃子銘 編著 / 定價400元 附影音教學 QR Code
By 3 Step To Playing Erhu
教學方式創新，由G調第二把位入門。簡化基礎練習，針對重點反覆練習。課程循序漸進，按部就班輕鬆學習。收錄63首經典民謠、國台語流行歌曲。精心編排，最佳閱讀舒適度。

www.musicmusic.com.tw

歡樂小笛手
Let's Play Recorder

編著	林姿均
總編輯	潘尚文
美術編輯	陳盈甄
封面設計	陳盈甄
電腦製譜	明泓儒
譜面輸出	明泓儒
譜面校對	林姿均
文字校對	陳珈云、關婷云
樂器演奏	林姿均
影像處理	李禹萱

出版發行	麥書國際文化事業有限公司
	Vision Quest Publishing International Co., Ltd.
地址	10647　台北市羅斯福路三段325號4F-2
	4F.-2　No.325, Sec. 3, Roosevelt Rd.,
	Da'an Dist., Taipei City 106, Taiwan（R.O.C.）
電話	886-2-23636166．886-2-23659859
傳真	886-2-23627353
郵政劃撥	17694713
戶名	麥書國際文化事業有限公司

http://www.musicmusic.com.tw

E-mail：vision.quest@msa.hinet.net

中華民國 109 年 04 月 初版